Nº Vente
Goncourt

Collection

DES

GONCOURT

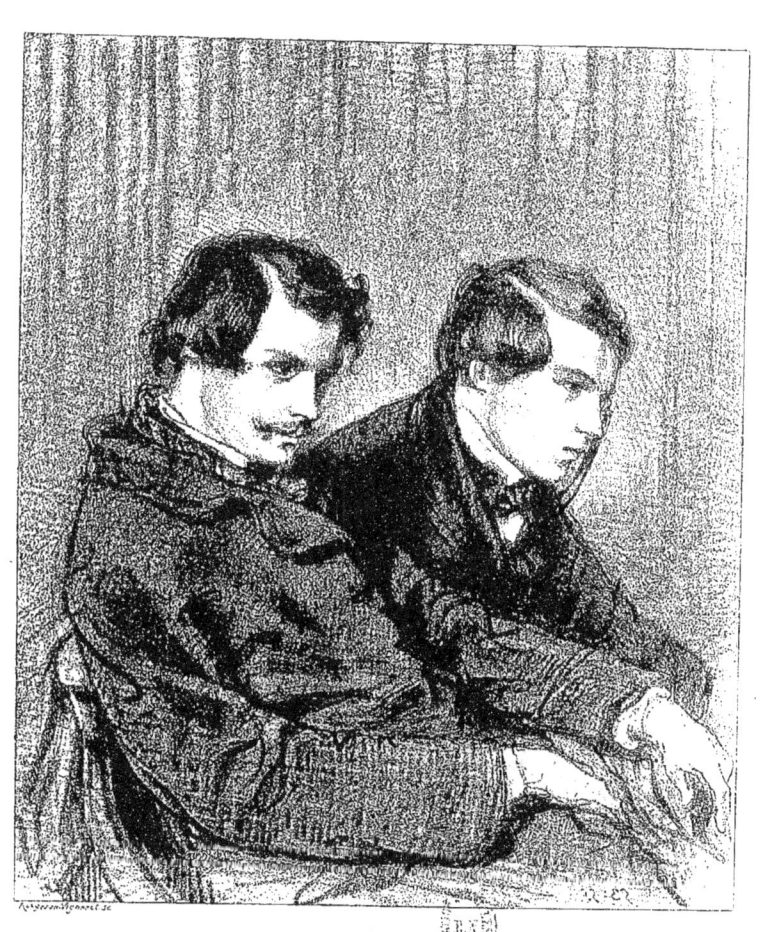

COLLECTION DES GONCOURT

DESSINS

AQUARELLES ET PASTELS

DU

XVIIIe Siècle

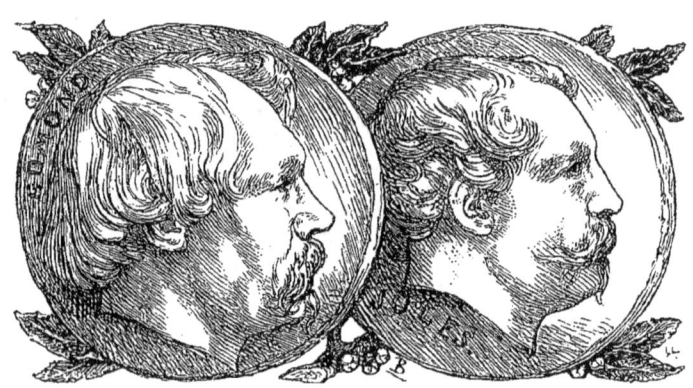

COMMISSAIRE-PRISEUR :
Mᵉ **GEORGES DUCHESNE**
6, rue de Hanovre.

EXPERTS :
MM. FÉRAL Père et Fils
54, Faubourg-Montmartre.

Chez lesquels se trouve le Catalogue.

CONDITIONS DE LA VENTE

Elle sera faite au comptant.

Les acquéreurs payeront 5 pour 100 en sus des enchères.

ORDRE DES VACATIONS

Le lundi 15 février 1897, du n° 1 au n° 127.
Le mardi 16 février 1897, du n° 128 au n° 255.
Le mercredi 17 février 1897, du n° 256 au n° 378.

NOTE DES EXPERTS

Selon la volonté d'Edmond de Goncourt, les désignations des dessins de ce catalogue ont été extraites de la *Maison d'un artiste*.

Les dessins étant en grande majorité importants et de très belle qualité, pour éviter les répétitions, nous avons cru devoir, après les désignations, nous abstenir de toute mention élogieuse.

Dessins, Aquarelles

ET PASTELS

du XVIIIᵉ Siècle

ŒUVRES DE

BAUDOUIN, BOUCHER, CHARDIN, COCHIN, FRAGONARD,
FREUDEBERG, GREUZE, HOIN, HUET, LANCRET, LA TOUR,
LAVREINCE, LIOTARD, MALLET, MOREAU,
NATTIER, OUDRY, PATER, PORTAIL, H. ROBERT,
SAINT-AUBIN, VANLOO, WATTEAU, ETC.

Composant la Collection DES GONCOURT

DONT LA VENTE AURA LIEU

HOTEL DROUOT, salles nᵒˢ 9, 10 et 11

Les lundi 15, mardi 16, mercredi 17 février 1897

A deux heures et demie.

Entrée particulière rue Grange-Batelière.

COMMISSAIRE-PRISEUR :	EXPERTS :
Mᵉ GEORGES DUCHESNE	MM. FÉRAL Père et Fils
6, rue de Hanovre.	54, Faubourg-Montmartre.

Chez lesquels se trouve le Catalogue.

EXPOSITIONS

PARTICULIÈRE : le samedi 13 février 1897 } de une heure
PUBLIQUE : le dimanche 14 février 1897 } à cinq heures et demie.

Prix du Catalogue illustré : 40 francs.

« Ma volonté est que mes dessins, mes estampes, mes bibelots, mes livres, enfin les choses d'art qui ont fait le bonheur de ma vie, n'aient pas la froide tombe d'un musée, et le regard bête du passant indifférent, et je demande qu'elles soient toutes éparpillées sous les coups de marteau du commissaire-priseur et que la jouissance que m'a procurée l'acquisition de chacune d'elles, soit redonnée, pour chacune d'elles, à un héritier de mes goûts.

Edmond de Goncourt

LES
Goncourt Collectionneurs

Par un jeu de la fatalité, la mort se plaît à révéler l'entière mesure de ceux qu'elle nous prend, et quand disparaissent les grands esprits auxquels s'est vouée notre admiration, le regret s'exaspère de ne les bien connaître qu'à l'entrée dans la postérité. La fin soudaine du dernier des Goncourt a infligé aux lettres modernes un deuil tel qu'elles n'en avaient point éprouvé depuis la perte de Victor Hugo et de Gustave Flaubert; elle a dévoilé l'origine d'une suprématie aussi bien conquise par la gloire du labeur accompli que par l'insigne exemple d'une religion à la littérature et à l'art, fervente, exclusive et jalouse. Jamais la noblesse des aspirations, l'activité incessante de l'effort ne se sont imposées avec une si impérieuse autorité. Même durant les loisirs qu'Edmond et Jules de Goncourt s'accordaient, il n'y eut répit ni dans l'exercice des facultés critiques, ni dans l'emploi de leurs dons extraordinaires de voyants. *Les deux frères croyaient, en collectionnant, reposer et distraire la fatigue de leurs cerveaux, et c'est la même tâche d'éducateurs, la même démonstration initiatrice qu'ils poursuivaient, sans y prendre garde. Leur œuvre*

écrit, leur œuvre gravé se complètent par un autre œuvre, jusqu'à hier invisible, ignoré presque : outre les cinquante volumes, outre les cartons d'eaux-fortes, de dessins, d'aquarelles, signés de leurs noms, Edmond et Jules de Goncourt ont fondé une bibliothèque, un cabinet d'estampes, un musée, et il eût suffi de la Maison d'un artiste pour leur valoir la célébrité que l'Histoire a toujours dispensée aux amateurs prescients et enthousiastes. De leur vivant, l'imprimé avait édité, répandu la pensée des Goncourt; après eux, la mise en lumière de leur collection et sa dispersion formellement voulue, pour l'enseignement et le plaisir du plus grand nombre, apprendraient à quelle connaissance des arts, à quel affinement du goût surent atteindre ces graveurs sur pierres fines de la prose.

L'amour de la collection, Edmond et Jules de Goncourt ne le doivent pas à l'atavisme; il vient de la curiosité de leur esprit aussi intéressé par le décor que par les mœurs des civilisations présentes ou passées; il résulte de la prédominance, chez eux, du sens artiste, de la distinction native et même des habitudes de vie. « Nous n'avons, lit-on dans le Journal, *aucune des passions qui sortent un homme de la méditation, de la contemplation, de la jouissance d'une idée, d'une ligne, d'une couleur. » Pour ces gentilshommes de lettres, à l'existence sédentaire, recluse presque, l'art n'est pas un luxe, mais un besoin; ils y aspirent de toutes leurs forces et de mille façons; on les sait peintres-graveurs, et non des moindres; mais la pratique de l'art, et la vue des chefs-d'œuvre ne réussissent pas à apaiser leur tourment; au véritable amoureux, disent-ils, la possession de l'objet aimé est nécessaire. Et depuis la première jeunesse, Edmond de Goncourt étant encore étudiant, jusqu'aux minutes dernières, ce fut un pourchas continu, de quotidiennes découvertes, — et de ces découvertes vint*

peut-être aux Goncourt le meilleur de leurs joies et leur plus sûr réconfort, dans un temps d'indifférence ou d'hostilité à leur littérature. « Doués du tact sensitif de l'impressionnabilité », *ils éprouvèrent, avec plus d'intensité que quiconque, l'émoi des enchères, la surprise des trouvailles lors des arrivages fiévreusement fouillés, le lancinant regret des occasions perdues, toutes les transes et tous les ravissements qui leur laissaient, au retour de leurs débauches d'art, la* « *fatigue et l'ébranlement des nuits de jeu* ». *Des deux frères l'aîné était, à n'en point douter, le plus foncièrement collectionneur ; la culture de l'eau-forte, de la gouache, avait davantage absorbé le cadet, et il l'emportait comme graveur, comme aquarelliste. Edmond de Goncourt, moins pourvu de dons manuels, préféra vouer son effort à la constitution d'un milieu de beauté. Sa grande œuvre d'art personnelle ne fut autre que la* Maison d'un artiste. *Souvent il a aimé dire la volupté exquise de méditer* « *l'arrangement d'une pièce comme le chapitre d'un livre* » *et de chercher* « *les harmonies et les contrastes des matières et des couleurs* ». *Chez tous deux, aussi bien par le choix des œuvres que par le mode de présentation, la volonté s'affirma de composer un cadre d'existence en accord avec l'aristocratie de leur nature, de créer une ambiance spéciale, une ambiance artiste, favorable à l'expansion du talent et à l'élaboration de l'œuvre.*

Cette incessante délectation du regard ne procura pas aux Goncourt le seul contentement dans le travail ; sur chacun de leurs livres a influé bienfaisamment leur qualité de collectionneur. On la reconnaît, dans les romans, au pittoresque et à la précision de la mise en scène, à la psychologie des héros, des héroïnes, dont les goûts se confondent si souvent avec les goûts des auteurs: souvenez-vous de Charles Demailly, *de Coriolis dans* Manette

Salomon, de Denoiselle dans Renée Mauperin et même de Madame Gervaisais... Les études historiques devaient plus encore bénéficier d'une compétence jusqu'ici refusée aux annalistes. De l'avis des Goncourt, « une époque dont on n'a pas un échantillon de robe et un menu de dîner, l'Histoire ne la voit pas revivre ». Le récit des faits ne leur suffit plus ; ils exigent qu'on évoque la physionomie d'un temps, et chacun imagine quel colligement de documents écrits ou figurés réclamait cette reconstitution intégrale du passé. Pour entreprendre une pareille enquête et pour la mener à bien, il fallait plus que des érudits, voués à l'unique compulsation des imprimés, il fallait des curieux, des fureteurs « dénicheurs d'inédit », et de là vient qu'il échut à Edmond et Jules de Goncourt de confesser l'âme des âges disparus et de renouveler l'Histoire.

Comme pour mieux s'imprégner du XVIIIe siècle, les deux frères vivent parmi les créations de son art. L'universalité de leur goût les porte à rechercher ce que les décorateurs d'alors ont produit de plus exquis, et ils ne tolèrent pour leur service, pour la parure de leurs pièces d'habitation, que le mobilier, les tapisseries, les porcelaines, où sourient les élégances et les grâces de l'époque de Louis XV et de Louis XVI. Le talent des peintres, des statuaires, des graveurs, les Goncourt ne le suivent pas simplement dans les tableaux, les sculptures, les estampes ; ils demandent le secret de la personnalité aux manifestations d'art les plus spontanées, les plus révélatrices, — aux dessins ; ils en réunissent quatre cents, tout un Louvre, quatre cents montrant chaque maître à son plus grand avantage, quatre cents donnant la quintessence du génie français. Au musée d'Auteuil est emprunté « tout le dix-huitième siècle » lorsque s'organise, en 1879, l'exposition des dessins de maîtres anciens, et non

sans orgueil les Goncourt peuvent s'exclamer : « *Si notre collection brûlait, il y aurait un trou dans l'histoire de l'École nationale.* »

Parce que l'art de l'Extrême Orient était, comme celui du xviii° siècle, « *un art de vérité et de rêve* », les Goncourt ont été d'instinct attirés vers lui; littérateurs-artistes irrassasiés d'impressions neuves, ils en ont aimé le « *grain d'opium si montant, si hallucinant, si curieusement énigmatique pour la cervelle d'un contemplateur* ». Ici, sans conteste, l'amateur a précédé, formé le critique; les Goncourt ont recherché les productions délicieuses de la Chine et du Japon, alors que l'histoire en était impossible à tenter, dans la disette de tout élément d'information; longtemps les objets dont ils s'étaient entourés constituèrent leur unique thème d'études jusqu'au jour où Edmond de Goncourt s'institua le biographe des Outamaro et des Hokousaï... En somme, pour l'*Art du xviii° siècle*, pour les ouvrages sur le Japon, pour le *Gavarni* aussi, la coopération de l'écrivain et de l'amateur se fond si étroitement que toute notation des actions réflexes devient malaisée; mais à la communauté de l'effort et des lumières, peut être attribuée, en toute certitude, la prééminence de ces livres d'esthétique, hier révolutionnaires, tenus pour classiques maintenant.

Si la création de l'Académie des Goncourt était ignorée, on pourrait regretter que disparaisse la Maison d'un artiste; on déplorerait le morcellement de cet ensemble sans second, la dissémination d'œuvres par où se manifesta un infaillible sentiment du beau et qui furent les témoins et les joies d'une grande existence. Mais la demeure aimée subsistera par une description fameuse et par le souvenir. Des amis d'Edmond de Goncourt lequel saurait oublier les heures passées, seul à seul, avec le maître,

radieux et triomphant parmi ses conquêtes d'art? L'âme endeuillée, non sans douceur pourtant, tous revivront, après la lente promenade par le jardin planté d'arbustes précieux, la visite des salons, du boudoir, du Grenier, du cabinet de l'Extrême Orient, le regard de tous côtés sollicité, fasciné; ils se rappelleront Edmond de Goncourt expliquant, commentant une à une les raretés préférées, les sortant des vitrines, les présentant avec une grâce particulière du toucher, avec la caresse effleurante de doigts respectueusement tendres; ils se remémoreront aussi la halte dans la chambre de travail où, d'une voix tremblante, — tant était insurmontable sa timidité, — Goncourt vous lisait le dernier morceau en cours d'écriture, scandant le rythme de la phrase par un battement régulier de la main. Non, l'art et les lettres ne s'étaient pas encore unis de la sorte pour posséder un être! On a constaté que l'artiste et l'amateur ne laissèrent pas de seconder utilement le romancier, l'historien, le critique; en retour, Edmond de Goncourt ne vit jamais, dans les gains tirés de son labeur, que les moyens d'accroître et d'enrichir son musée.

La littérature, qu'il avait si glorieusement illustrée, fut instituée en définitive son unique héritière, afin de perpétuer un superbe exemple d'indépendance, et d'épargner dans l'avenir, à l'élite des écrivains, l'entrave d'une gêne, l'humiliation d'une tutelle; et, au delà du tombeau, c'est encore à sa passion pour l'art, à son goût impeccable, à sa clairvoyance de collectionneur, qu'Edmond de Goncourt devra la réalisation du rêve le plus généreux qui ait été formé pour le libre épanouissement du génie et pour le progrès des lettres françaises.

ROGER MARX.

LES

DESSINS DU XVIIIᵉ SIÈCLE

DE LA

Collection des Goncourt

En 1840, Gavarni, dont le cœur était à la fois très jeune et très paternel, avait pris en gentille amitié deux étudiants à peine sortis du collège et que lui avaient amenés les plaisants propos et les allures de ses *Lorettes* et de ses *Débardeurs :* l'un s'exerçait à écrire ses premiers contes, l'autre à dessiner d'une plume alerte et fine de gais caprices de la vingtième année. Douze ans après, le même Gavarni voulut que le survivant des deux amis se liât d'intimité avec les deux frères de Goncourt qu'il venait d'adopter à leur tour et voués désormais, eux aussi, à l'homme, à la superbe coloration et à la terrible philosophie de son crayon. Pleins d'une ardeur charmante, ils en étaient eux-mêmes à la première heure de leurs débuts en ce monde littéraire où le don de collectionneurs, qui aujourd'hui nous intéresse particulièrement à eux, devait devenir plus tard le souverain adoucisseur de bien des journées d'amertume.

Avouez qu'ils étaient bien attrayants, ces Goncourt; naturellement distingués et d'une élégance simple dans leurs personnes et leurs manières, fils de bonne maison et de bonne compagnie, ayant toujours gardé le parfum de la tendre éducation maternelle; enfants d'an-

cien soldat, c'est-à-dire doués d'une fierté native de droite attitude, ils avaient l'amour, comment dirai-je? de la propreté physique et morale, l'horreur du vulgaire, avec un certain besoin de bien-être qu'ils avaient toujours connu d'enfance et qu'ils continuaient dans leurs habitudes quotidiennes, ennemies instinctives de cette bohème à laquelle, par leurs études réalistes, ils semblaient prédestinés malgré eux.

Quand ils vinrent me trouver au Palais-Royal, où je préparais l'exposition de 1852, leur premier livre : *En 18...*, était tout fraîchement publié; ils étaient fort mêlés au journal *l'Éclair* de leur cousin, le comte de Villedeuil; ils s'y occupaient naturellement de toutes les modernités de l'art et des lettres, ne se livrant encore que peu à peu à ce xviiie siècle qui allait bientôt les absorber tout entiers; en obéissant de bonne heure et sans résistance à leur sincérité de jeunesse, ils ont préféré le gracieux et l'agréable de ce doux temps, qui seyait si bien à leur curiosité coquette, à la pédante pénétration de siècles plus austères.

On sait quelle fut cette vie dévorante des Goncourt, nerveuse, fiévreuse, incessamment surexcitée en son besoin de produire, de se pénétrer de documents qu'ils devaient transposer en œuvres personnelles, où le travail des jours se prolongeait par le travail des nuits et qui ne connut d'autre repos, d'autre répit à son surmenage perpétuel, que la sortie salutaire et bienfaisante d'une heure ou deux au grand air de la rue, à la recherche d'un dessin de beauté singulière ou d'une estampe de rare état.

Le temps où les Goncourt rassemblaient dans leurs portefeuilles la quintessence des dessins du xviiie siècle n'était-il pas le même que celui où ils formaient cet immense et inestimable assemblage d'estampes et de brochures, et de journaux, et de libelles, et de correspondances inédites, qui allaient leur servir à raconter la série des *Maîtresses de Louis XV* et la *Femme au* xviiie *siècle,* et *Marie-Antoinette,* et la *Société française pendant la Révolution,* études admirables de patience, de conscience et d'intimité qui ont ouvert la voie à la transformation du système historique de Taine, lequel n'a guère été au delà, sinon comme choix, au moins comme accumulation de détails?

Et dans l'intervalle de ces prodigieuses lectures, les deux frères, qui ne se détendaient plus, en fait d'art, que dans leurs dessins, car des tableaux chez eux il n'en était plus question, et je n'y ai jamais vu que quelques tableautins acquis aux premiers temps de leur jeunesse, les deux frères traduisaient dans de charmantes eaux-fortes les meilleurs d'entre leurs dessins, particulièrement Jules dont la pointe d'aqua-fortiste et l'aquarelle aux tons distingués me semblent avoir été plus fines et plus légères que celles de son frère aîné. Ne dirait-on pas vraiment qu'aux yeux de tels délicats les amateurs de tableaux soient d'une espèce plus grosse et plus commune que les friands d'une belle sanguine ou d'un piquant croquis de maître, puisque ceux qui ont le plus écrit sur les peintres et les sculpteurs des grandes époques, les Vasari, les Baldinucci, les Mariette, n'ont pas manqué de se faire escorter dans la postérité par leurs collections de dessins?

Tout collectionneur digne de ce nom, s'il veut, pour sa renommée à venir, faire honneur à son goût et pouvoir se glorifier du monument élevé par ses recherches, doit borner le champ de ses trouvailles. Ainsi avaient fait les Goncourt. Notre temps, il est vrai, a connu deux amateurs d'un discernement rare, lesquels n'avaient fixé à leur choix d'autre borne que la beauté supérieure des œuvres recueillies dans les écoles et les époques diverses : MM. His de la Salle et Fréd. Reiset. Ces collections maîtresses ont été, Dieu merci, sauvées pour l'enseignement et la curiosité publique; celle de M. Reiset est allée en bloc à Mgr le duc d'Aumale, c'est-à-dire à Chantilly; celle de M. de la Salle a été répartie, par les largesses de ce généreux amateur, entre le musée du Louvre, l'École des beaux-arts et divers musées de nos départements. Une autre collection née depuis lors, et postérieure à l'œuvre des Goncourt, celle de L. Bonnat, a visé, comme ses deux aînées, avec une juste et prodigue ambition, aux Léonard, aux Michel-Ange, aux Raphaël, aux Véronèse, aux Albert Dürer, aux Rembrandt, mais nous savons à l'avance que celle-là est destinée à enrichir de ses merveilles le musée de Bayonne, la ville natale du peintre dont elle est fière à si bon droit.

D'ailleurs, tout dessin magistral, quel que soit son pays d'origine,

porte en sa propre beauté une telle puissance de séduction qu'il faut une fière force d'âme pour lui résister; et les Goncourt eux-mêmes, alors que, chez eux, il n'était encore qu'à demi question de Watteau, avaient été pris de grande faiblesse pour celui des Italiens qui, par l'éclat et la grâce de son faire, proche parent du génie de Watteau, les attirait mieux que les demi-dieux du xvie siècle, le brillant et charmant Tiepolo, dont je possède un dessin provenant de leurs premières acquisitions.

Notons justement à ce propos que Watteau, ce Watteau qui allait devenir pour eux le diamant-parangon de l'art français, Watteau avait mal débuté chez les Goncourt par une sanguine douteuse. Que voulez-vous? nous payons tous notre apprentissage; et combien de traîtres pastiches par Corneille ou Bergeret, les deux parfaits connaisseurs que j'ai dits, M. de la Salle et M. Reiset, n'ont-ils pas acquis primitivement de Guichardot pour des Poussin et des Claude? Mais, chez les Goncourt, telle méprise ne devait pas avoir de lendemain. L'expérience, une expérience désormais impeccable, se fit vite en eux, l'un veillant sur l'autre; et, comme les marchands de dessins, ceux dont Edmond nous a tracé, dans la préface de son catalogue, de si plaisantes silhouettes, avaient su tôt et de proche en proche qu'il se trouvait rue Saint-Georges deux amateurs payant grassement et sans hésiter les belles choses du xviiie siècle, toutes ces belles choses allaient droit à eux, comme les morceaux hors pair allèrent à M. de Nieuwerkerke, quand celui-ci entreprit sa collection de hautes curiosités. C'est ainsi que les Goncourt — cruel moment pour les amateurs à ressources modestes — firent hausser subitement le prix des pièces précieuses qu'ils pourchassaient de préférence.

Goncourt a raconté qu'il avait acheté, à seize ans, son premier dessin et — ne niez plus la destinée — ce premier dessin était un Boucher. S'il n'eût été de Goncourt, il pouvait tout aussi bien mettre la main sur un Poussin ou sur un Puget, puisqu'en ce bienheureux temps c'est au même prix fort doux, souvent moins cher que son Cochin d'un petit écu, que se payaient les Poussin et les Boucher; mais chacun s'est trouvé avoir adapté étroitement son goût intime

d'art au cadre de ses études historiques. Car, ne nous faisons pas illusion, je crois qu'on a fait à notre génération la part beaucoup trop belle en lui attribuant presque la découverte de l'école française. Cette école a toujours eu ses fidèles biographes, chauds et minutieux partisans des habiles artistes leurs contemporains; mais ce qui est advenu vers le milieu de notre siècle, c'est qu'à la suite du grand mouvement de rénovation de notre histoire nationale, les esprits de quelques-uns se sont portés vers l'art français et vers l'importance qu'il avait tenue dans l'ensemble des manifestations du génie de notre pays. On s'est aperçu que Watteau, par exemple, avait été au xviiie siècle un bien plus grand poète que ceux qui passaient pour les grands poètes de son temps, et qu'avant lui déjà, dans l'imagination publique, les œuvres de Poussin et de Lesueur, de Chardin et de Greuze, et des décorateurs de Fontainebleau et de Versailles, avaient exercé une influence pour le moins égale aux plus influents écrivains politiques et moralistes de leur époque. D'autres se sont doutés que dans le silence déjà un peu endormi des provinces, des artistes avaient vécu aussi nombreux et souvent mieux doués que dans le cénacle de l'école parisienne.

Il y a dix-huit ans, une occasion s'offrit au public d'entrevoir, pendant quelques semaines, la collection des Goncourt et d'en apprécier la valeur incomparable. Ce fut quand s'ouvrit au palais de l'École des beaux-arts, en 1879, l'exposition des dessins de maîtres anciens, organisée par M. Ch. Ephrussi. Les Goncourt se chargèrent à eux seuls de fournir toute la période du xviiie siècle, et, aux yeux de la multitude des visiteurs, il y eut là un triomphe pour eux. Jamais on n'avait vu si éclatant bouquet de Watteau et de Gillot son maître, de Pater et de Lancret, de Boucher, de Vanloo, de Portail, d'Oudry, de Greuze, de Fragonard et d'Hubert Robert, de Chardin, de La Tour, de Baudouin, de Jeaurat, de Carmontelle et de B. Ollivier, de Moreau l'aîné et de Moreau le jeune, de Gabriel et d'Augustin de Saint-Aubin, et des autres vignettistes fameux du temps, les Cochin et les Gravelot, pour finir au portrait de cet implacable David qui devait étrangler l'époque adorée entre ses terribles mains révolutionnaires.

Au prix d'une perpétuelle épuration dans ce qui pouvait compléter et ennoblir leurs cartons, les Goncourt avaient acquis l'autorité la plus légitime parmi les connaisseurs de leur temps; le xviiie siècle, c'était eux; aussi, alors que, sous l'Empire, M. Reiset rédigea l'inventaire nouveau de notre collection nationale des 36,000 dessins du Louvre, cet homme consciencieux et d'un si grand goût et si sûr à bon droit de lui-même quand il se trouvait vis-à-vis des œuvres des souverains génies italiens, M. Reiset, préoccupé cette fois de fixer au mieux les attributions souvent hasardées, appliquées ci-devant aux dessins des diverses écoles, aussitôt qu'il s'agit d'examiner les maîtres du xviiie siècle, ne manqua pas d'appeler les Goncourt pour les consulter sur tout ce qui touchait aux artistes de leur époque favorite. Il était d'ailleurs, pour ce faire, mieux payé que personne, car lui-même naguère, en sa propre magnifique collection, avait éprouvé leur fin discernement à propos d'un dessin de scène familière, la *Leçon de lecture,* — la grande sœur réprimandant son petit frère, — qu'il avait cru fermement de Chardin et dont il était très fier, car les dessins de Chardin sont fort rares. Les Goncourt, mieux renseignés et auxquels nul des plus petits maîtres n'était inconnu, lui nommèrent sans hésiter le vrai auteur de cette jolie composition, Aug. Aubert, agréable crayonneur du temps, imitateur habile des pastellages du grand peintre.

Et aujourd'hui, que va devenir cette collection tant renommée des Goncourt? Entre quelles mains se dispersera-t-elle, et pourquoi, hélas! se dispersera-t-elle? C'est affaire non d'un jour, mais de vingt ans, de construire un monument pareil; c'est affaire de deux chercheurs d'élite très raffinés, acharnés incessamment, d'un bout de Paris à l'autre, aux mêmes furetages, aux mêmes dépenses de goût et de savoir. Et tout cela, non pas pour qu'une riche cité de puissant État, zélée pour le progrès des arts, se résolve, par un effort qui semblerait dans l'esprit de notre temps, à s'approprier en son ensemble ce monument qui satisferait son juste orgueil; mais pour que quelques amateurs dispersés se donnent en un jour d'inspiration passionnée la jouissance de suspendre en leur cabinet une perle choisie dans cet inestimable

écrin. Et, au fait, pour des hommes qui, comme les Goncourt, avaient souvent pris tant de peine pour rencontrer et conquérir ces perles, le monde des amateurs dispersés ne méritait-il pas quelque considération fraternelle ? N'est-ce pas ceux-là qu'ils avaient rencontrés à chaque étalage de leurs marchands coutumiers et contre lesquels ils avaient galamment lutté dans les ventes ? N'est-ce pas ceux-là qui, plus attentifs que le gros public, savourent les œuvres avec le plus de partialité et le moins de banalité ? C'était bien, d'ailleurs, l'avis de notre cher Barbet de Jouy. Il avait, comme on sait, précédé les Goncourt dans la curiosité chinoise et japonaise qui, chez eux, succéda à leur recherche des dessins. Or, un jour que je reprochais à Barbet la mise en vente de sa collection spéciale de théières, connue de tous les amateurs et dont il avait échangé le goût contre une autre agréable manie : « N'enlevons, me dit-il, aucune œuvre d'art à la circulation des enchères publiques : c'est retirer leur vraie vie à tous ceux qui les aiment avec ferveur ; eux du moins sauront le mieux les conserver et les mettre pieusement en valeur. » Ainsi en advienne-t-il, mes pauvres Goncourt, pour les dessins de votre chère collection.

<div style="text-align:right">Ph. de Chennevières.</div>

DESSINS
DU
XVIIIᵉ Siècle

DÉSIGNATION

ADAM
(LAMBERT-SIGISMOND)

1. — *La Fontaine.*

 Fontaine au pied formé par deux dauphins rejetant l'eau que versent, au sommet, deux Amours aux extrémités de poissons. Tout autour du vase, orné de masques, court une frise représentant des jeux d'Amours.

 Bistre sur trait de plume.
 Signé : Adam.

(H., 0,40. — L., 0,25.)

AMAND
(JACQUES-FRANÇOIS)

2. — *Un atelier de menuiserie.*

 Dans un atelier, aux poutres du plafond soutenues par des colonnes de pierre, des ouvriers sont occupés à des tra-

vaux de menuiserie. Au premier plan, à gauche, une femme agenouillée remplit un panier de copeaux.

<small>Dessin lavé à l'encre de Chine sur trait de plume.</small>

Signé sur un rabot posé à terre : *Amand*.
Gravé par Chenu et Le Bas, de la même grandeur, sous le titre : *L'Atelier du sieur Jadot établi dans l'emplacement de l'ancienne église de Saint-Nicolas.*
Vente Lebas et Laperlier.
A figuré à l'exposition de l'École des beaux-arts, en 1879, sous le n° 561.

<div style="text-align:right">(H., 0,33. — L., 0,44.)</div>

AUBRY
(ÉTIENNE)

3. — *Les Adieux à la nourrice.*

Dans une chambre de la campagne, une dame faisant embrasser par un garçonnet en matelot un tout petit enfant, que tient sur ses genoux une jeune femme ; à gauche est assis un gentilhomme jouant avec une grande canne ; à droite, derrière la chaise de la visiteuse, une vieille paysanne et un vieux paysan se tenant debout.

<small>Bistre.</small>

Gravé par De Launay, sous le titre ci-dessus.
Vente Valferdin.
A figuré à l'exposition de l'École des beaux-arts, en 1879, sous le n° 629.

<div style="text-align:right">(H., 0,39. — L., 0,48.)</div>

AUBRY
(ÉTIENNE)

4. — *La Souricière.*

Femme tenant contre elle un enfant effrayé à la vue

d'une souris que lui montre, dans une souricière, une autre femme agenouillée.

Bistre.

Portant la marque A. G. P. B., la marque de M. de Bizemont, fondateur du Musée d'Orléans.

(H., 0,28. — L., 0,24.)

BARDIN

5. — *Les Danseuses.*

Au milieu de femmes ivres, aux mains garnies de cymbales, un corybante dansant, en agitant au-dessus de sa tête un tambour de basque.

Camaïeu de gouache, sur papier jaune réservé pour les lumières.

Signé : *Bardin, 1776.*
Vente Tondu.

(H., 0,32. — L., 0,16.)

BAUDOUIN

(PIERRE-ANTOINE)

6. — *L'Épouse indiscrète.*

Une femme, cachée par un amas de matelas jetés sur un fauteuil, épiant son mari qui prend la gorge d'une chambrière, renversée sur le lit qu'elle était en train de faire.

Gouache.

Gravée en réduction par Simonet, sous le titre ci-dessus. Elle est

gravée avec changement ; la femme, agenouillée dans la gravure, est debout dans le dessin.

Provenant de la collection Paignon-Dijonval, dans le catalogue de laquelle cette composition est cataloguée sous le n° 3542.

A figuré à l'exposition de l'École des beaux-arts, en 1879, sous le n° 560.

(H., 0,33. — L., 0,29.)

BAUDOUIN

(PIERRE-ANTOINE)

7. — *Le Matin*.

Un gouverneur pénétrant avec son élève dans une chambre à coucher, où se voit, sur un lit, une femme dormant presque nue.

Aquarelle sur trait de plume.

Gravé par de Ghendt en réduction et avec changements dans la suite des *Quatre parties du jour*, sous le titre : *Le Matin*.

Vente Prault, où cette aquarelle est décrite sous le n° 43, et seconde vente Tondu.

A figuré à l'exposition de l'École des beaux-arts, en 1879, sous le n° 559.

Ces deux dessins ont inspiré à M. de Chennevières, dans son volume des *Maîtres anciens exposés à l'École des beaux-arts en 1879*, ce jugement sur Baudouin : « C'est la légèreté, la gaieté, le brio de sa peinture aux tons blancs, bleuâtres, irisés à la manière des bulles de savon, enlevée spirituellement et sans appuyer, à la Fragonard, l'habileté d'arrangement de ses intérieurs, à peine indiqués à la plume, toutes qualités qui font, en somme, que ce grivois fut un artiste. »

(H., 0,25. — L., 0,20.)

BAUDOUIN

(PIERRE-ANTOINE)

8. — *Les Soins tardifs.*

Une jeune villageoise et son amant surpris dans un grenier, au milieu de leurs ébats amoureux, par la mère de la jeune fille, dont la tête apparaît dans l'ouverture d'une trappe.

Gouache.

Gravé par De Launay sous le titre ci-dessus.
Vente Tondu.

(H., 0,29. — L., 0,22.)

BAUDOUIN

(PIERRE-ANTOINE)

9. — *La Toilette.*

Une femme à sa toilette, dont un coiffeur accommode les cheveux, pendant qu'une fille de chambre l'éclaire avec une bougie; un gentilhomme accoudé sur la toilette.

Croquis à la plume, lavé d'aquarelle.

Première idée du sujet gravé par Ponce, sous le titre ci-dessus, mais différente de la composition définitive.

(H., 0,23. — L., 0,18.)

BAUDOUIN

(PIERRE-ANTOINE)

9 bis. — *L'Indiscret.*

Dans un intérieur du temps de Louis XVI, une jeune

femme, aidée de deux chambrières, s'habille devant une glace. Un jeune homme, entrebâillant la porte, regarde furtivement.

<div style="text-align: center;">Trait de plume et lavis d'aquarelle.</div>

<div style="text-align: right;">(H., 0,25. — L., 0,19.)</div>

BEUGNET

10. — *Un cabaret de la Courtille, sous la Terreur.*

La façade est surmontée d'un écusson flanqué de drapeaux tricolores et couronné d'un bonnet rouge. Aux tables du jardin, des femmes, des enfants, des civils, des militaires boivent, mangent, font l'amour. Sous l'ombre de grands arbres, un orchestre composé d'un violon, d'un cor, d'une basse, fait danser une contredanse à quatre couples. Au premier plan est assis sur une table un militaire, le casque sur la tête, en habit à parements rouges, en gilet et en culottes jaunes, en bas bleus.

<div style="text-align: center;">Gouache.
Signé : Beugnet, 1793.</div>

<div style="text-align: right;">(H., 0,35. — L., 0,53.)</div>

BEUGNET

11. — *L'Ile d'amour.*

Sous un pavillon de treillage surmonté d'un bonnet rouge, un couple danse. Les tables sont peuplées de femmes au petit bonnet de linge noué d'un ruban, aux amples fichus croisés sur la poitrine, et d'hommes poudrés en carma-

gnole de couleur tendre, en élégant bonnet rouge. Un homme, tout habillé de rose, donne le bras à une femme tout habillée de bleu, et qui porte sur la tête une sorte de chapeau de pierrot, entouré d'une guirlande de roses. Une femme qui a une ceinture tricolore, s'évente, un pied posé sur un tabouret, tout en causant avec des gardes nationaux. Au premier plan, à gauche, dans un appentis, un garçon cabaretier verse le vin d'un broc dans un litre d'étain.

Gouache.

Signé : Beugnet, 1793.

(H., 0,35. — L., 0,53.)

BLARENBERGHE

(Attribué à LOUIS-NICOLAS)

12. — *Course de chevaux dans la plaine des Sablons.*

Au premier plan, des gentilshommes à cheval et des carrosses, dont l'un est attelé de six chevaux.

Croquis à la plume, lavé à l'encre de Chine, avec les figures de second plan et le paysage seulement indiqués à la pierre noire.

(H., 0,26. — L., 0,64.)

BOILLY

(LOUIS-LÉOPOLD)

13. — *La Passerelle.*

Dans une rue de Paris, par une pluie battante, un mari, donnant la main à deux enfants, et suivi de sa femme et de sa fille, qui tient un parapluie sur la tête de sa mère en toi-

lette de soirée, traverse une passerelle jetée sur un ruisseau. A gauche, un homme du peuple causant avec une cuisinière.

<blockquote>
Dessin sur trait de plume, rehaussé d'aquarelle, sur lavis d'encre de Chine.

(H., 0,32. — L., 0.40.)
</blockquote>

BOISSIEU

(JEAN-JACQUES DE)

14. — *Le Coup de soleil.*

Un groupe d'arbres éclairés sur leurs cimes par une lumière frisante qui vient de la gauche, et projetant leurs ombres à terre; au fond, un lointain montagneux du Lyonnais.

<blockquote>
Lavis à l'encre de Chine.

Signé : *D. B.*, 1793.

(H., 0,12. — L., 0,24.)
</blockquote>

BOQUET

15. — *Sophie Arnould en costume d'Eucharis.*

<blockquote>
Dans l'opéra des *Caractères de la folie*.

Aquarelle sur plume.

(H., 0,24. — L., 0,15.)
</blockquote>

BOQUET

16. — *Recueil de cent six costumes et travestissements.*

Exécutés pour les opéras représentés à la cour et les bals de la Reine.

Opéra. — *Le Chant :* Mlle S. Arnould, 3 costumes pour l'opéra d'Argie ; Mlle Duplant, 1 pour le prologue des Amours des Dieux ; Mlle Chevalier, 2 pour Acis et Galatée, etc. ; Mlle Dubois, 2 ; M. Pillot, 1 pour les Caractères de la folie ; M. Cassaignade, 2 pour le fragment de l'acte Turc, etc. ; M. Legros, 2 pour Persée, etc. ; M. Larrivée, 1 pour les Romans. — *La Danse :* Mlle Guimard, 8 pour les opéras de Persée, d'Azolan, d'Ismenias, etc. ; Mlle Lyonnois, 3 pour la pantomime des Suivantes de la Mode, etc. ; Mlle Peslin, 3 pour Tancrède, Orphée, etc. ; Mlle Vestris, 4 pour les Talents lyriques ; Mlle Heinel, 1 pour Anacréon ; Mlle Allard, 3 ; Mlle Lany, 1 pour Dardanus ; Mlle Mion, 1 ; M. Vestris, 4 pour Cythère assiégée, etc. ; M. Dauberval, 4 pour la Provençale, etc. ; M. Lany, 2 ; M. Laval, 1 ; M. Léger, 1 ; M. Gardel, 1 ; M. Dupré, 1. Et encore des costumes d'acteurs et d'actrices chantant dans les chœurs, de danseuses et de danseurs, de figurants, de comparses et de personnages intitulés : *Un Ruisseau, Un Plaisir, Un Monstre né du sang de Méduse ;* puis de nombreuses feuilles de groupements d'acteurs et d'actrices, ou d'actrices seules, comme la figuration par Mlles Audinot, Duperré, Dervieux, du groupe des trois Grâces, dans l'opéra d'*Atalante*. Enfin, des croquis préparatoires de la mise en scène, avec des légendes ainsi rédigées : *Un abbé apprenant à jouer de*

la flûte avec son maître; le Maître est havre sec (sic), *l'Abbé gros, joufflu, avec de gros sourcils noirs.*

COMÉDIE FRANÇAISE : M^{lle} Doligny, 1 pour la princesse de Navarre.

BALS DE LA REINE : La comtesse de Boufflers, 1 ; le duc de Bourbon, 1 ; le duc d'Avray, 1.

Tous ces dessins, sauf deux exécutés à la mine de plomb, sont croqués à la plume, et le plus souvent enlevés au pinceau trempé d'encre de Chine et lavés d'aquarelle.

BOREL

(ANTOINE)

17. — *Un repas dans la campagne.*

Sur une table dressée sous de grands arbres, au milieu de paysans auxquels on distribue du vin, deux gentilshommes trinquent avec de jeunes villageoises.

<small>Dessin à la plume, lavé d'encre de Chine et par-dessus d'aquarelle.</small>

Signé : *Borel.*

<small>(H., 0,22. — L., 0,30.)</small>

BOUCHARDON

(EDME)

18. — *Le Vent d'orient.*

Un monstre ailé, sur des nuages, semant des fleurs.

<small>Sanguine.</small>

De l'écriture de Bouchardon : *Le Vent d'orient*, au bas du dessin.
Il porte la marque de Mariette et était catalogué sous le n° 1121 de sa collection.

<small>(H., 0,39. — L., 0,28.)</small>

BOUCHER

(FRANÇOIS)

« Le sentiment et le rendu de la chair de la femme, de sa vie
« frémissante, de sa molle volupté, en dessin aussi bien qu'en
« peinture, c'est le talent de Boucher et qui n'appartient qu'à lui
« seul. » (ED. DE GONCOURT.)

19. — *Académie de femme.*

Vue de dos, hanchant à droite sur ses pieds entrecroisés, une de ses mains est appuyée sur des étoffes, que son autre main soulève.

Dessin sur papier jaune, aux trois crayons, rehaussé de pastel.
Gravé par Jules de Goncourt.
A figuré à l'exposition de l'École des beaux-arts, en 1879, sous le n° 517.

(H., 0,36. — L., 0,34.)

BOUCHER

(FRANÇOIS)

20. — *Femme nue vue de dos.*

Académie de femme nue vue de dos, le talon du pied de derrière un peu soulevé, et dans le mouvement d'une femme passant une chemise.

Dessin sur papier gris, à la pierre d'Italie, rehaussé de craie.

(H., 0,36. — L., 0,21.)

BOUCHER
(FRANÇOIS)

21. — *Femme nue, vue de face.*

Académie de femme nue, vue de face, le haut du corps appuyé sur un piédestal sculpté d'Amours, les bras relevés au-dessus de la tête et la couronnant.

<small>Dessin sur papier gris, à la pierre d'Italie, rehaussé de craie.</small>

<small>(H., 0,35. — L., 0,19.)</small>

BOUCHER
(FRANÇOIS)

22. — *Académie de femme nue, couchée, vue de dos.*

Le haut du corps un peu soulevé, une jambe repliée sous l'autre et dont on voit la plante du pied.

<small>Dessin sur papier jaune relevé de quelques touches de pastel bleu.</small>

Gravé par Jules de Goncourt.

<small>(H., 0,28. — L., 0,35.)</small>

BOUCHER
(FRANÇOIS)

23. — *L'Adoration des bergers.*

<small>Esquisse à l'essence sur papier.</small>

Maquette pour le tableau d'autel de la chapelle du château de Bellevue.

Portant la marque du chevalier Damery et provenant de la vente Villenave.

A figuré à l'exposition de l'École des beaux-arts, en 1879, sous le n° 518.

(H., 0,42. — L., 0,28.)

BOUCHER

(FRANÇOIS)

24. — *Vénus au bain.*

Une jeune fille encore vêtue de sa chemise, du bout de ses pieds essayant l'eau d'un ruisseau dans lequel elle va se baigner; elle a le bras passé sur les épaules d'une compagne; des Amours, à mi-jambes dans l'eau, jouent avec un cygne.

Dessin à la pierre d'Italie.

Gravé à l'eau-forte par Huquier sous le titre ci-dessus, en tête du *Troisième livre de sujets et pastorales par F. Boucher, peintre du Roy;* gravé également en fac-similé dans l'œuvre de Demarteau, n° 345.

Gravé par Jules de Goncourt.

(H., 0,22. — L., 0,18.)

BOUCHER

(FRANÇOIS)

25. — *Jeune femme vêtue « à l'espagnole ».*

Assise sur une chaise aux pieds contournés, elle a un collier de ruban au cou, et tient, de la main droite levée en l'air, un éventail.

Dessin sur papier jaune aux trois crayons.

Signé: *Boucher, 1750.*

Ce dessin provient des collections Niel et Sireul.

Gravé par Jules de Goncourt.
A figuré à l'Exposition de l'École des beaux-arts, en 1879, sous le n° 515.

(H., 0,34. — L., 0,24.)

BOUCHER

(Attribué à FRANÇOIS)

26. — *Jeune femme assise.*

Dans un fauteuil, de profil, tournée à gauche, la tête vue de trois quarts, un petit bonnet jeté sur ses cheveux roulés, elle tient un écran à la main.

Dessin à la pierre d'Italie.

Vente Villot.

(H., 0,34. — L., 0,23.)

BOUCHER

(FRANÇOIS)

27. — *Le Bain de la bergère.*

Un berger agenouillé retirant les bas d'une bergère en chemise qui va se mettre à l'eau; derrière, une femme qui commence à se déshabiller.

Dessin sur papier jaune, à la pierre d'Italie, rehaussé de craie.

(H., 0,26. — L., 0,23.)

BOUCHER

(FRANÇOIS)

28. — *La Jardinière.*

Jardinière à mi-corps, un grand chapeau de paille sur

le haut de la tête, et penchée sur un panier qu'elle tient de ses deux mains.

<small>Dessin sur papier bleu, à la pierre d'Italie, rehaussé de pastel.</small>

A figuré à l'exposition de l'École des beaux-arts, en 1879, sous le n° 520.

(H., 0,27. — L., 0,30.)

BOUCHER

<small>(Attribué à FRANÇOIS)</small>

29. — *Pastorale.*

Bergère assise sous des arbres et mettant à son chapeau une rose que lui demande un berger; auprès d'elle, une chèvre et des moutons.

<small>Aquarelle.</small>

A figuré à l'exposition de l'École des beaux-arts, en 1879, sous le n° 514.

(H., 0,16. — L., 0,21.)

BOUCHER

<small>(FRANÇOIS)</small>

30. — *Un vase.*

L'anse formée par un masque d'où pend une guirlande de lauriers; sur la panse, un culbutis d'Amours, fond de paysage.

<small>Dessin sur papier jaune, à la pierre noire, rehaussé de craie.</small>

Étude pour le vase figurant dans la composition gravée par Aliamet, sous le titre de *la Bergère prévoyante*.

(H., 0,26. — L., 0,18.)

BOUCHER
(FRANÇOIS)

31. — *La Passerelle.*

Petite passerelle en bois sur laquelle un enfant regarde un autre pêchant à la ligne.

Dessin à la pierre noire, au ciel estompé.

Vente Aussant.

(H., 0,31. — L., 0,23.)

BOUCHER
(FRANÇOIS)

32. — *Cour de ferme.*

Sous la treille de la porte ouverte, une mère avec un enfant dans sa jupe; au bas de l'escalier, une femme soulevant une terrine; au premier plan, un homme assis par terre à côté d'un âne.

Dessin à la plume, lavé de bistre, sur un frottis de sanguine.

Gravé par Jules de Goncourt.

A figuré à l'exposition de l'École des beaux-arts, en 1879, sous le n° 519.

(H., 0,24. — L., 0,21.)

BOUCHER
(FRANÇOIS)

33. — *Une laveuse.*

Près d'une chaumière au toit de chaume, une femme

en train de laver dans une auge, sous l'enchevêtrement de petits arbres s'entre-croisant au-dessus d'un puits.

<div style="text-align:center">Dessin sur papier gris, à la pierre noire, rehaussé de craie.</div>

Signé à l'encre, sur l'auge : *Boucher*.
Gravé par Jules de Goncourt.
A figuré à l'exposition de l'École des beaux-arts, en 1879, sous le n° 516.

<div style="text-align:right">(H., 0,24. — L., 0,26.)</div>

CARESME

<div style="text-align:center">(PHILIPPE)</div>

34. — *Nymphes et Satyres.*

Des satyres courent dans la campagne, portant à cru sur leurs épaules des nymphes nues, la coupe à la main. Au premier plan, une nymphe et un satyre sont tombés au pied d'un autel décoré de têtes de bouc.

<div style="text-align:center">Dessin à la plume et au bistre.</div>

Signé : *Ph. Caresme, 1780.*
Vente Odiot.

<div style="text-align:right">(H., 0,32. — L., 0,53.)</div>

CARMONTELLE

<div style="text-align:center">(LOUIS)</div>

35. — *Dames causant.*

Une femme en robe blanche à fleurettes rouges, en mantelet noir fermé, travaillant, les mains couvertes de mitaines. Elle est enfoncée dans une bergère sur le dossier de laquelle s'appuie un homme, le chapeau sous le bras, et a, en face

d'elle, une femme en robe bleue, assise sur le bout d'une chaise et penchée vers elle.

Aquarelle.

A figuré à l'exposition de l'École des beaux-arts, en 1879, sous le n° 555.

(H., 0,26. — L., 0,19.)

CARMONTELLE

(LOUIS)

36. — *Un gentilhomme.*

De profil tourné à gauche, le tricorne sur l'oreille, la main enfoncée dans la poche de sa veste.

Dessin au crayon noir et à la sanguine.

Au dos, d'une écriture du temps : *M. le chevalier de Méniglaise.*

(H., 0,20. — L., 0,15.)

CARMONTELLE

(LOUIS)

36 bis. — *Portrait de M^{me} la comtesse d'Egmont.*

Assise sur une chaise, la tête de profil, vêtue d'une robe rose avec tablier noir à bavette, elle fait de la broderie.

Sanguine et lavis d'encre de Chine.

(H., 0,25. — L., 0,18.)

CASANOVA

37. — *Charge de cavalerie sur une batterie d'artillerie.*

Au premier plan, un artilleur, la tête nue, une mèche à la main.

Bistre sur trait de plume.

(H., 0,22. — L., 0,40.)

CASANOVA

38. — *Monument commémoratif.*

Près d'un grand arbre sous lequel est bâti un petit corps de bâtiment, une pyramide surmontée d'une fleur de lys que des gens regardent.

Dessin à la pierre d'Italie, lavé de bistre.

(H., 0,39. — L., 0,31.)

CHARDIN

(JEAN-SIMON)

39. — *L'Homme à la boule.*

Homme coiffé d'un tricorne, de profil, tourné à gauche, une épaule appuyée à un mur, se disposant à lancer une boule.

Sanguine estompée.

Signé : *J.-B. Chardin, 1760.*
Gravé par Jules de Goncourt.

A figuré à l'exposition de l'École des beaux-arts, en 1879, sous le n° 497.

« L'étude bien juste de mouvement et d'expression, quoique sommaire, d'un jeune homme debout, de profil, une épaule appuyée au mur et se disposant à lancer une boule, sanguine facile et coulante, signée et datée de 1760, est le seul vrai dessin connu, très authentique de Chardin. » — (*Étude sur les dessins des maîtres anciens exposés à l'École des beaux-arts en 1879*, par le marquis de Chennevières.)

(H., 0,35. — L., 0,22.)

CHARDIN

(Attribué à JEAN-SIMON)

40. — *La Curiosité.*

Un homme montrant la curiosité à deux polissons.

Sanguine avec quelques touches de crayon noir et de craie, sur papier jaunâtre.

Au bas, d'une écriture du temps : *Chardin;* en haut, à droite, de la main de Chardin(?) : *Demain... Mouffard... Chapon p... detin.* C'est sans doute, rognée par le couteau du monteur Glomy, une invitation du peintre à un ami, écrite par lui sur son dessin, pour l'inviter à manger le lendemain un chapon au *Plat-d'Étain.*

Ce dessin passait, avec le titre de *la Curiosité,* sous le n° 482, à la vente anonyme du 2 mai 1791.

Gravé par Edmond de Goncourt.

(H., 0,20. — L., 0,22.)

CHARDIN

(Attribué à JEAN-SIMON)

41. — *Un Jaquet.*

Un petit laquais au grand chapeau aux rebords retroussés, à la houppelande, qui lui tombe sur les talons ; il

désigne de son bras droit étendu quelque chose à la cantonade.

Dessin aux trois crayons, sur papier jaunâtre.

Ce dessin, dessiné sur le même papier que la *Curiosité* et monté dans la même monture ancienne, était attribué, par une écriture du temps, à Chardin.
Gravé par Edmond de Goncourt.

(H., 0,19. — L., 0,10.)

CHARDIN

(Attribué à JEAN-SIMON)

42. — *La Vieille Femme au chat.*

Une vieille femme assise de face, représentée à mi-corps, et tenant à deux mains un chat sur ses genoux.

Dessin sur papier jaunâtre, à la pierre d'Italie, rehaussé de craie.

Le dessin portait, au dos, d'une écriture du temps, le nom de Chardin.
Première idée du portrait peint possédé par M^{me} la baronne de Conantre, un des plus beaux portraits du xviii^e siècle.

(H., 0,26. — L., 0,19.)

CHASSELAT

43. — *Jeune femme assise de côté dans un fauteuil.*

La tête de face tournée à droite, les mains croisées à gauche sur un genou relevé; coiffure bouffante, robe à manches courtes, fichu sur les épaules.

Dessin sur papier jaunâtre, au crayon noir, rehaussé de craie.
Vente Villot.

H., 0,30. — L., 0,18.)

CHASSELAT

44. — *Femme assise sur un fauteuil.*

De face, un pied dont la pointe est relevée, posé sur un coussin. Coiffure dans laquelle est piquée une rose, ample fichu, rose au corsage à échelle.

<small>Dessin sur papier jaunâtre, au crayon noir rehaussé de craie.</small>

Vente Villot.

(H., 0,30. — L., 0,20.)

COCHIN

(CHARLES-NICOLAS)

« L'alerte crayonneur, dans une silhouette à la Guardi, du petit
« gentilhomme cambré, de la petite femme à la jupe ballonnante d'alors,
« et auxquels il fait une physionomie avec quatre points d'encre. »
(Ed. de Goncourt.)

45. — *Portrait de Fenouillot de Falbaire.*

Il est représenté dans un petit cadre octogone, surmonté d'un rameau de chêne.

<small>Dessin à la pierre noire.</small>

Signé au-dessous de la tablette : *C. N. Cochin delin., 1787.*
Gravé par Augustin de Saint-Aubin.

(H., 0,14. — L., 0,09.)

COCHIN

(CHARLES-NICOLAS)

46. — *Portrait de M^{me} Dessaux, femme du premier médecin de l'Hôtel-Dieu de Paris.*

Elle est représentée les cheveux frisés et hérissés autour de la tête, une large cravate de mousseline blanche au cou, la poitrine dans un corsage aux gros boutons et aux revers d'un habit d'homme.

Dessin à la pierre noire.

Signé dans la marge : *C. N. Cochin f. delin., 1788.*
Le nom de M^{me} Dessaux, ainsi que celui de son mari, sur un dessin qui faisait pendant à celui-ci, était écrit, au dos, d'une écriture du temps.
A figuré à l'exposition de l'Ecole des beaux-arts, en 1879, sous le n° 543.

« Ce portrait, du crayon le plus fin et le plus précis, est posé dans une très belle et naturelle attitude, sévère et vraie, comme celle d'un La Tour. » — (*Étude sur les dessins des maîtres anciens exposés à l'Ecole des beaux-arts en 1879*, par le marquis de Chennevières.)

(H., 0.15. — L., 0,11.)

COCHIN

(CHARLES-NICOLAS)

47. — *Portrait de femme.*

De profil, tournée à gauche, elle est représentée dans un médaillon, une fanchon de dentelles dans les cheveux,

un collier de fourrure au cou, un mantelet jeté sur son corsage décolleté.

<small>Dessin à la mine de plomb et à la sanguine.</small>

Signé au-dessous de la tablette : *C. N. Cochin filius, 1759.*

A figuré à l'exposition de l'École des beaux-arts, en 1879, sous le n° 542.

« Le profil de femme au collier de fourrure, avec ses touches légères de sanguine, a une force extraordinaire. C'est un petit camée, comme on l'eût compris au xviii° siècle. » — (*Étude sur les dessins de maîtres anciens exposés à l'École des beaux-arts en 1879*, par le marquis de Chennevières.)

<small>(H., 0,17. — L., 0,13.)</small>

COCHIN

(CHARLES-NICOLAS)

48. — *La Promenade dans le parc.*

Petite société de gentilshommes et de dames parées conversant, en se promenant, dans un parc; à gauche, une femme, vue de dos, montre en l'air quelque chose, du bout de son éventail fermé.

<small>Aquarelle sur trait de plume.</small>

<small>(H., 0,13. — L., 0,20.)</small>

COCHIN

(CHARLES-NICOLAS)

49. — *Salle de spectacle de Versailles.*

Garnie des spectateurs des loges, du parterre et des musiciens de l'orchestre; le roi est le seul homme assis au milieu des femmes qui garnissent la première rangée du balcon.

<small>Lavis à l'encre de Chine.</small>

<small>(H., 0,31. — L., 0,41.)</small>

COCHIN

(CHARLES-NICOLAS)

50. — *Ballet.*

Dans le décor et la perspective d'un immense palais, quatre groupes de danseuses et de danseurs, costumés d'une manière différente, exécutent un ballet.

Aquarelle sur trait de plume.

Signé sur le soubassement d'une colonne : *Cochin f.*

Au dos du dessin se trouve écrit, de la main du peintre : *Les Amours de Tempé. Ballet héroïque de quatre entrées,* 1752, *à Versailles.*

A figuré à l'exposition de l'École des beaux-arts, en 1879, sous le n° 545.

(H., 0,41. — L., 0.60.)

COCHIN

(CHARLES-NICOLAS)

51. — *Deux compositions allégoriques.*

« L'une figurant le mausolée de la reine de France (Marie Leczinska) érigé dans l'église de Saint-Denys, le 11 aoust 1768, et représentant la France désolée, couchée auprès d'un cyprès, à côté du tombeau de la reine ; l'autre figurant le catafalque de la reine de France dans l'église Notre-Dame de Paris, le 6 septembre 1768, et représentant le cercueil de la Reine, entourée des Vertus qui pleurent

pendant que l'Immortalité lui présente une couronne d'étoiles. » (*Catalogue de Cochin fils*, par Jombert.)

Sanguines.

Le second de ces dessins est signé : *C. N. Cochin filius delin.*, *1768*.

Tous deux ont été reproduits en fac-similé par Demarteau.

(H., 0,11. — L., 0,22.)

COCHIN

(CHARLES-NICOLAS)

52. — *Allégories.*

La Sûreté, le Péril. — La Simplicité, la Ruse ou la Fourberie. — L'Opinion, l'Entêtement, l'Incertitude.

Les deux premiers dessins à la pierre noire, le troisième à la sanguine.

Ces trois dessins allégoriques ont été gravés, dans l'Iconologie, par Ponce, Gaucher, Leveau.

(H., 0,09. — L., 0,05.)

COCHIN

(CHARLES-NICOLAS)

53. — *Frontispice.*

Au-dessous du cadre d'un médaillon vide, au haut duquel des Amours attachent des guirlandes de fleurs, un génie assis, une main posée sur un livre; au bas, des Amours regardent avec des loupes les tiroirs d'un médaillier.

Sanguine.

Signé : *C. N. Cochin del.*, *1776*.

Gravé par Augustin de Saint-Aubin comme frontispice des « Pierres gravées » du duc d'Orléans.

Vente d'Augustin de Saint-Aubin, où il était catalogué sous le n° 20.

(H., 0,22. — L., 0,015.)

COCHIN

(CHARLES-NICOLAS)

54. — *Concours pour le prix Caylus.*

Sur une estrade, une jeune femme, dans une jupe falbalassée, un soulier au haut talon appuyé sur un coussin, la tête ceinte d'une couronne de lauriers, pose assise, au milieu d'un cercle d'élèves peintres dessinant, le carton sur les genoux. Derrière la femme, trois professeurs dont le plus rapproché du modèle est Cochin.

<small>Dessin sur papier jaunâtre, à la pierre d'Italie, rehaussé de craie.</small>

Signé dans la marge : *Dessiné par C. N. Cochin le fils, 1761*. On y lit, à côté de la signature : *Concours pour le prix de l'étude des* TÊTES *et de l'*EXPRESSION *fondé à l'Académie royale de peinture et de sculpture par M. le comte de* CAYLUS, *honoraire amateur, en 1760*.

Gravé en réduction sous le même titre par Flipart, en 1763.

Ce dessin, exposé au Salon de 1767, après avoir appartenu à M. de Caylus, passait chez Chardin où il était vendu sous le n° 48 du catalogue de sa vente.

A figuré à l'exposition de l'École des beaux-arts, en 1879, sous le n° 544.

(H., 0,30. — L., 0,39.)

COCHIN

(CHARLES-NICOLAS)

55. — *Même sujet que le précédent.*

Une femme assise, vue de dos, la tête couronnée de

roses, le visage un peu retourné, posant devant trois lignes d'élèves peintres assis sur des gradins ; au fond, un professeur debout, la main dans son gilet.

<small>Dessin sur papier jaunâtre, à la pierre d'Italie, rehaussé de craie.</small>

<small>(H., 0,31. — L., 0,39.)</small>

COCHIN
(CHARLES-NICOLAS)

56. — *Séance du modèle d'homme à l'Académie.*

Le modèle, allongé sur la table, soulevé sur une main, et vu de dos, posé devant les élèves, dont le premier rang est assis à terre, les jambes croisées, à la façon du dessinateur de Chardin.

<small>Croquis à la pierre d'Italie sur papier jaunâtre.</small>

Gravé par Jules de Goncourt.

<small>(H., 0,36. — L., 0,53.)</small>

COYPEL
(CHARLES)

57. — *Femme, une coupe à la main.*

Près d'une colonne d'un palais, sous un pan de draperie relevée par un gland, une femme, dans un costume oriental, à l'antique, une coupe à la main, l'autre tendue vers un plateau qu'apportent deux suivantes.

<small>Dessin sur papier bleu, à la pierre noire estompée, avec rehauts de craie.</small>

Dans le milieu du dessin, il semble qu'on distingue les trois lettres C O Y. Est-ce une signature ?

<small>(H., 0,36. — L., 0,24.)</small>

DANDRÉ-BARDON
(MICHEL-FRANÇOIS)

58. — *Allégorie*.

Assise sur le fût d'un canon, une femme a les bras levés, dans un mouvement de reconnaissance, vers un héros suspendu dans le ciel, un rameau d'olivier à la main, et derrière lequel s'envolent les génies de la Discorde.

<blockquote>Dessin à la plume, lavé au bistre sur frottis de sanguine, et rehaussé de blanc de gouache, avec un repentir pour la figure de la femme.</blockquote>

Signé : *Dandré Bardon*. On lit, de l'écriture du peintre, au bas du dessin : *Louis XV donne la paix à l'Europe en détruisant par son pouvoir tous les projets de la Discorde;* et sur un phylactère déployé par un Amour dans le dessin : *La Paix de 1748*.

Répétition du dessin possédé par le Louvre et venant de chez Mariette.

<div style="text-align:right">(H., 0,29. — L., 0,19.)</div>

DANDRÉ-BARDON
(MICHEL-FRANÇOIS)

59. — *Le Parnasse*.

Apollon, une main appuyée sur sa lyre, et entouré des Muses, dans une salle fermée par une balustrade et aux colonnes de laquelle des Amours suspendent des tentures.

<blockquote>Croquis à la plume, lavé de bistre.</blockquote>

Signé : *Dandré Bardon;* et, au dos du dessin, de l'écriture du peintre: *Parnasse pour le fond de la salle du concert de la Ville d'Aix, en Provence, par M. Dandré-Bardon.*

<div style="text-align:right">(H., 0,20. — L., 0,49.)</div>

DAVID

(LOUIS)

60. — *Portrait de David.*

Il s'est représenté en buste, de profil tourné à gauche, les bras croisés. Il a au cou une large cravate blanche, et porte un de ces habits aux amples revers, au haut collet, un habit de l'époque de la Révolution.

Dessin à l'encre de Chine sur trait de plume.

Signé : *L. David.*
A figuré à l'exposition de l'École des beaux-arts, en 1879, sous le n° 638.

(H., 18. — L., 0,18. Ovale.)

DEBUCOURT

(Attribué à LOUIS-PHILIBERT)

61. — *Les Goûts différents.*

Une tabagie dans laquelle une jeune femme, coiffée d'une calèche ridicule, et qu'un homme cherche à retenir par la taille, se bouche le nez avec la serviette d'un garçon porteur d'un plat de poisson dont la sauce se répand.

Gouache sur trait de plume.

Ce dessin caricatural a été gravé, sans nom de dessinateur, sous le titre : *Les Goûts différents.*
A figuré à l'exposition de l'Ecole des beaux-arts, en 1879, sous le n° 641.

(H., 0,18. — L., 0,29.)

DEBUCOURT
(LOUIS-PHILIBERT)

62. — *Le Prétexte.*

Femme en tunique courte, en jupe transparente, rattachant les bandelettes de sa chaussure.

Aquarelle gouachée.

Gravé sous le titre : *Le Prétexte* (Modes et Manières du jour, n° 1).

(H., 0,16. — L., 0,10.)

DESFRICHES

63. — *La Chaumière.*

Un chemin bordé par deux bouquets d'arbres, sous l'un desquels est une chaumière; au premier plan, un homme soulevant un seau, causant avec une femme.

Dessin à la pierre noire sur papier-tablette.

Gravé en fac-similé de crayon par Demarteau, sous le n° 223 de son œuvre.

(H., 0,15. — L., 0,20.)

DESRAIS
(C.-L.)

64. — *Vue de l'intérieur de la salle du Panthéon de la rue de Chartres.*

Huit danseurs et danseuses groupés, deux par deux, dansent l'*Allemande,* sous les yeux de nombreux specta-

teurs, amassés autour d'eux ou garnissant les deux balcons circulaires de la coupole.

<blockquote>Lavis à l'encre de Chine, sur trait de plume, avec quelques rehauts de blanc de gouache. La partie architecturale du dessin n'est lavée que d'un seul côté.</blockquote>

Gravé par Croisé, dans le *Journal Polytype des Sciences et des Arts* du 27 octobre 1786.
Vente Lavalette.

(H., 0,20. — L., 0,14.)

DUCLOS

(ANTOINE-JEAN)

65. — *Le Déserteur*.

Un homme dépouillé de son uniforme militaire et que des soldats emmènent.

<blockquote>Bistre sur trait de plume.</blockquote>

Signé : *A. J. Duclos invenit, 1772*.
En bas, dans la marge, de la main du dessinateur : LE DÉSERTEUR. *Oui, je déserte!*

(H., 0,15. — L., 0,09.)

DUMAS

66. — *La Halle à la marée*.

Représentation de la halle à la marée, au moment de la criée.

<blockquote>Aquarelle sur trait de plume.</blockquote>

On lit dans la marge :
Vue en perspective de la halle à la marée. Cour des Miracles, commencée en 1785 par les ordres de Monseigneur de Calonne... de Messire Charles-Pierre-Lenoir, alors lieutenant général de police, et

finie, au mois de juillet 1786, sous les ordres de Messire Thiroux de Crosne... par Dumas, architecte.

(H., 0,35. — L., 0,51.)

DUMAS

67. — *Rentrée d'un régiment de gardes françaises dans une grande caserne, au fronton décoré de fleurs de lys et au milieu duquel se voit une tête entourée de rayons.*

Carrosses, chaises à porteurs, vinaigrette dans laquelle deux Savoyards traînent une femme.

Aquarelle sur trait de plume.

(H., 0,26. — L., 0,44.)

DUPLESSIS-BERTAUX

(JEAN)

68. — *La Foire Saint-Ovide.*

Vue des boutiques établies autour de la place Vendôme et des théâtres forains adossés au piédestal de la statue de Louis XIV. Au milieu du passage des carrosses et de la promenade d'une escouade du guet, nombre de petites figures, parmi lesquelles il y a des marchandes de fruits, des vendeurs d'orviétan, des débitants de moulins à vent pour les enfants. Sur la baraque la plus en vue, on lit ces trois affiches : *Le sieur Nicolet fera l'ouverture de son théâtre lundi. — Aujourd'hui Arlequin Racolleur, suivi d'un grand ballet pantomime. — La grande troupe des sau-*

teurs et voltigeurs de corde, la petite Hollandaise commencera. On distingue encore, sur d'autres baraques : *Chassinet, joueur du Roy. — Au Caffé royal. — Magasin de toutes sortes de vins de Bourgogne et autres*.

<small>Dessin à la plume.</small>

<small>Signé dans la marge : *Foire Saint-Ovide. Dédié à M. le marquis de Marigny, conseiller du Roy en ses conseils... Dessiné à la plume par son très humble et très obéissant serviteur Bertaux, 1762.*</small>
<small>Vente du marquis de Ménars, n° 368.</small>

<small>(H., 0,41. — L., 0,54.)</small>

DUPLESSIS-BERTAUX
(JEAN)

69. — *Vue d'une fête sous la Révolution.*

Au fond, derrière des statues de chevaux cabrés, trois temples, le premier dédié à la Paix, le second aux Arts, le troisième à l'Industrie. A droite, en avant d'une espèce de figuration de la Bastille, défile de la cavalerie ; au premier plan, des hommes du peuple, des enfants, des houssards, des femmes en tunique près d'une vendeuse en plein air.

<small>Dessin à la plume trempée dans le bistre et lavé à l'encre de Chine.</small>
<small>Signé : *B D.*, et dans la marge : *Duplessis-Bertaux, 1794.*</small>

DURAMEAU
(LOUIS)

70. — *Une partie de cartes aux bougies, entre deux gentilshommes et une dame.*

<small>Dessin sur papier rosâtre, lavé de bistre et rehaussé de blanc de gouache.</small>
<small>Signé : *Du Rameau, 1767.*</small>

<small>(H., 0,17. — L., 0,23.)</small>

DURAMEAU

(LOUIS)

71. — *Scène romaine au lit de mort d'un mourant.*

Dessin sur papier brunâtre à la pierre noire, lavé de bistre et rehaussé de blanc de gouache.

(H., 0,29. — L., 0,22.)

DURAMEAU

(LOUIS)

72. — *La Tempête.*

Éole ouvrant l'antre des Vents, qui se précipitent dehors, le visage gonflé par des souffles faisant une tempête autour d'un vaisseau : tempête que regarde, flottante dans le ciel, Vénus descendue de son char attelé de paons.

Dessin au crayon noir et à la sanguine, lavé et rehaussé de gouache.
Signé : *Du Rameau, 1775.*

(H., 0,33. — L., 0,41.)

DURAND

(P.-L.)

73. — *Obélisque, avec figures allégoriques.*

Un obélisque sur lequel un Amour attache un médaillon de Marie-Thérèse; une figure allégorique de chaque

côté, au bas une femme pleurant, la tête d'un Amour sur son genou; dans le ciel, une Renommée mettant en fuite le Temps. Encadrement composé de palmes et d'Amours, surmonté des armes de Marie-Antoinette.

<small>Lavis à l'encre de Chine.</small>

<small>Le dessin porte dans une tablette : *Filiæ, uxori matrique Cæsarum*, et, dans la marge : *Galliarum reginæ pietati Félix Nogaret Massiliensis et Andegavensis, Academiæ socius, inv. urnam... Anno* MDCCLXXXI.
Dessin commémoratif de la mort de Marie-Thérèse, gravé par Fessard.
(Voir la longue description de ce dessin dans Bachaumont, vol. XVII, p. 249 et 250.)</small>

<small>(H., 0,31. — L., 0,22.)</small>

EISEN

(CHARLES)

74. — *Recueil de soixante-huit croquis, reliés en un volume.*

Pensées des *Contes* de La Fontaine suivants : Joconde, les Oies du frère Philippe, A femme avare galant escroc, le Calendrier des vieillards, On ne s'avise jamais de tout, le Contrat, le Tableau, le Petit Chien, etc., et encore les variantes du Berceau, de l'Abbesse malade, etc. Pensées pour les *Métamorphoses d'Ovide,* la *Henriade,* l'*État actuel de la musique du Roi,* etc., etc.

<small>Tous ces dessins sont à la mine de plomb, sauf un seul à la sanguine.</small>

EISEN

(CHARLES)

75. — *Apollon et les Muses dans un vallon, au-dessus duquel piaffe Pégase.*

Dessin lavé à l'encre de Chine sur trait de plume.
Signé : *C. Eisen f.*
A figuré à l'exposition de l'École des beaux-arts, en 1879, sous le n° 557.

(H., 0,18. — L., 0,22.)

EISEN

(CHARLES)

76. — *Vénus entourée de sa cour.*

Elle descend, sur un nuage, dans les forges de Vulcain qui la regarde, une main appuyée sur son marteau.

Lavis à l'encre de Chine sur trait de plume.

(H., 0,20. — L., 0,16.)

EISEN

(CHARLES)

77. — *Henri IV et Gabrielle.*

Dans un bosquet près d'une fontaine, Henri IV aux pieds de Gabrielle d'Estrées, entourée de groupes d'Amours

jouant avec les armes du Roi; Sully apparaissant dans le lointain.

> Dessin à la plume, avec des parties seulement indiquées à la mine de plomb.

Croquis du tableau d'Eisen, gravé par de Mouchy, sous le titre : *Henri IV et Gabrielle.*

A figuré à l'exposition de l'École des beaux-arts, en 1879, sous le n° 558.

(H., 0,18. — L., 0,22.)

EISEN

(CHARLES)

78. — *Deux enfants en buste.*

L'un a la joue appuyée contre ses deux mains posées sur une cage.

> Dessin lavé à l'encre de Chine sur trait de plume.

Gravé par Louise Gaillard.

(H., 0,11. — L., 0,19.)

EISEN

(CHARLES)

79. — *Projet de décoration.*

Amours attachant, au milieu des plis de deux drapeaux croisés, un écusson représentant un coq, la tête levée vers une étoile, et que surmonte une banderole où est écrit : *Viget audax.*

> Mine de plomb.

Projet de décoration pour lambris, dans la marge duquel on lit, de la main d'Eisen : *Charles Eisen pour les panaux de derrière.*

(H., 0,32. — L., 0,16.)

EISEN

(CHARLES)

80. — *La Nuit*.

Dans une chambre à coucher, où se voit un lit à la couverture faite, une femme assise à sa toilette, et que ses filles de chambre accommodent pour la nuit, cause, retournée, avec un homme en robe de chambre.

Croquis à la mine de plomb.

Première idée de la composition gravée par Patas, sous le titre ci-dessus.

(H., 0,24. — L., 0,19.)

EISEN

(CHARLES)

81. — *Titre d'un cahier de romances*.

Une femme lisant à sa toilette, qu'un Amour, derrière son fauteuil, montre du doigt à un jeune homme qui entre. La scène a un encadrement à cariatides, et, au bas, des instruments de musique entourant un médaillon, qui contient ces quatre vers :

> Dans ce moment cher à mon cœur
> Qui m'offre tout ce que j'adore,
> Ma belle a l'éclat d'une fleur
> Que l'amour vient de faire éclore.

Lavis à l'encre de Chine sur trait de plume.

L'encadrement seul a été gravé dans le temps, sans nom de dessinateur ni de graveur.

Gravé par Jules de Goncourt.

A figuré à l'exposition de l'École des beaux-arts, en 1879, sous le n° 556.

(H., 0,20. — L., 0,26.)

FRAGONARD

(HONORÉ)

« Des imaginations de poète prenant corps dans des taches de
« la plus belle couleur, en des eaux bistrées d'un bistre chaud,
« roux, couleur d'écaille. » (Ed. de Goncourt.)

82. — *Portrait de Rosalie Fragonard.*

Une jeune femme assise de côté et tournée à droite, la tête vue de trois quarts. Habillée d'une robe ouverte sur la jupe, elle a la poitrine enveloppée d'un fichu *menteur* et est coiffée, sur ses cheveux relevés et bouffants, d'un pouf; ses pieds reposent sur un coussin.

Dessin estompé sur crayon noir et rehaussé de craie.

Cette étude est le portrait en pied de Rosalie Fragonard, une fille du peintre, morte à ses vingt ans, ainsi que l'atteste l'authentification faite par son petit-neveu T. Fragonard, le peintre de la manufacture de Sèvres.

A figuré à l'exposition de l'École des beaux-arts, en 1879, sous le n° 592.

(H., 0,49. — L., 0,35.)

FRAGONARD

(HONORÉ)

83. — *Femme assise.*

Sur une chaise de paille, de face, la tête de trois quarts tournée à droite, elle est vue jusqu'à mi-jambes, les mains l'une dans l'autre posées sur ses genoux, et a sur sa robe un mantelet à capuchon bordé d'une large ruche, se croisant sur sa poitrine.

Dessin à la sanguine.

Signé : *Frago.,* 1785.
Collection Marcille père.
Gravé par Jules de Goncourt.
A figuré à l'exposition de l'École des beaux-arts, en 1879, sous le n° 593.

(H., 0,22. — L., 0,17.)

FRAGONARD

(HONORÉ)

84. — *Jeune fille assise par terre.*

La tête penchée, les bras abandonnés, les jambes croisées sous elle, coiffée d'un petit bonnet et habillée d'une robe et d'un mantelet, elle se détache d'un drap blanc étendu sur une table à l'effet de faire ressortir le modèle.

Beau dessin à la sanguine.

Signé : *Frago.,* 1785.
Collection Marcille père.

(H., 0,22. — L., 0,17.)

FRAGONARD

(Attribué à HONORÉ)

85. — *Une femme allongée sur un banc de jardin, au dossier à balustres.*

Elle a une joue appuyée sur sa main droite, ses souliers au haut talon posés l'un sur l'autre.

<small>Dessin au crayon noir, légèrement lavé d'encre de Chine.</small>

<small>Signé au crayon : *F... g...*</small>

<small>(H., 0,31. — L., 0,39.)</small>

FRAGONARD

(Attribué à HONORÉ)

86. — *Imprimerie secrète.*

Dans un hangar, au fond duquel s'élève une presse et où travaillent des ouvriers imprimeurs, près d'un gentilhomme qui parle à un homme mettant en pages une feuille d'impression, est assise une femme tenant un masque à la main.

<small>Grisaille à l'essence sur papier.</small>

<small>Un catalogue anonyme des premières années de la Révolution donne cette grisaille comme étant la représentation d'une « imprimerie secrète ».</small>

<small>(H., 0,32. — L., 0,22.)</small>

FRAGONARD

(Attribué à HONORÉ)

87. — *Le Grand-Père.*

Un grand-papa dans un fauteuil, une main appuyée sur une béquille, sourit à un enfant tenu par sa mère et qui lui tend les bras ; le père est penché derrière le vieillard.

<p style="margin-left:2em">Dessin dans la manière de Greuze, à l'encre de Chine, dessiné et lavé au pinceau.</p>

Gravé par Jules de Goncourt.

<p style="text-align:right">(H., 0,32. — L., 0,24.)</p>

FRAGONARD

(HONORÉ)

88. — *Dites donc, s'il vous plaît?*

Dans un cellier, entourée d'enfants, une jeune fille est en train de couper du pain dans une grande miche ; un petit garçon, à la courte chemisette, se tient debout devant elle, attendant sa tartine.

<p style="margin-left:2em">Dessin au bistre.</p>

Gravé en réduction par De Launay, sous le titre ci-dessus.
Vente Villot.
A figuré à l'exposition de l'École des beaux-arts, en 1879, sous le n° 575.

<p style="text-align:right">(H., 0.32. — L., 0,45.)</p>

FRAGONARD

(HONORÉ)

89. — *S'il m'étoit aussi fidèl.*

Sur le pied d'un lit en désordre, où se voient deux oreillers, une jeune femme en chemise est assise, une jambe repliée sous elle, les mains jointes, la tête appuyée au mur; monté sur un escabeau, son chien la regarde tristement.

<small>Bistre rehaussé de blanc de gouache autour de la tête de la femme.</small>

Première idée du sujet gravé en fac-similé par Saint-Non; et au burin par Dennel, sous le titre ci-dessus.
Porte la marque à froid *F. R.*

(H., 0,27. — L., 0,37.)

FRAGONARD

(HONORÉ)

90. — *La Culbute.*

Dans une grange, un peintre en train de peindre une jeune villageoise, et dont le chevalet et la personne sont renversés par la brusque irruption d'un amoureux qui a jeté le modèle sur une botte de foin, où il le tient embrassé.

<small>Dessin au bistre.</small>

Gravé en fac-similé par Charpentier sous le titre ci-dessus.
A figuré à l'exposition de l'École des beaux-arts, en 1879, sous le n° 588.

(H., 0,28. — L., 0,40.)

FRAGONARD

(HONORÉ)

91. — *L'Amour de l'or.*

Un vieillard penché sur des sacs d'argent que ses mains semblent défendre de la convoitise d'une jeune femme les regardant par-dessus son épaule.

<div style="text-align:center">Dessin sur papier jaune, largement exécuté au crayon noir, rehaussé de brutales touches de pastel.</div>

Vente Villot.

<div style="text-align:right">(H., 0,20. — L., 0,22; ovale.)</div>

FRAGONARD

(HONORÉ)

92. — *Le Taureau.*

Un berger et une bergère s'embrassant près d'un abreuvoir ; un taureau les contemple.

Bistre.

Gravé par Jules de Goncourt.
A figuré à l'exposition de l'École des beaux-arts, en 1879, sous le n° 589.

<div style="text-align:right">(H., 0,23. — L., 0.17.)</div>

FRAGONARD

(HONORÉ)

93. — *L'Écurie.*

Une écurie pleine de l'envolée de volailles, où des jeunes filles s'amusent d'un âne tout chargé d'enfants, et que tire par la bride, pour le faire entrer, un jeune garçon.

Aquarelle relevée de plume.

Signé : *Fragonard, 1770.*
Gravé deux fois par Saint-Non.

(H., 0,18. — L., 0,26.)

FRAGONARD

(HONORÉ)

94. — *Paysage.*

Au milieu de rochers, au pied d'un arbre tordu par le vent, un berger, couché à plat ventre, garde des bestiaux; à droite, une femme tenant sur les bras un marmot et donnant la main à un autre enfant.

Gouache.

Vente Pérignon.
A figuré à l'exposition de l'École des beaux-arts, en 1879, sous le n° 590.

(H., 0,29. — L., 0,42.)

FRAGONARD

(HONORÉ)

95. — *La Fontaine.*

A l'entrée d'une allée de grands arbres, vue d'une fontaine au milieu de laquelle s'élève une colonne surmontée d'une statue; à gauche, une charrette au trot.

Bistre.

(H., 0,16. — L., 0,22.)

FRAGONARD

(Attribué à HONORÉ)

96. — *L'Aqueduc.*

Près des remparts d'une ville baignée par une rivière, un petit aqueduc où une roue fait monter l'eau; à droite, de grands arbres sous lesquels se promènent des gens; à gauche, une femme chargée de deux cruches.

Bistre.

(H., 0,19. — L., 0,31.)

FRAGONARD

(HONORÉ)

97. — *L'Abreuvoir.*

Sous l'avance d'une roche, dans un site boisé, des bestiaux boivent à un abreuvoir.

Bistre.

A figuré à l'exposition de l'École des beaux-arts, en 1879, sous le n° 591.

(H., 0,25. — L., 0,30.)

FRAGONARD
(HONORÉ)

98. — *Un four public.*

Four rempli de femmes apportant leurs pains à cuire, et qu'un homme enfourne.

Bistre.

Sur une poutre de la toiture est écrit, de la main de Fragonard : *Four banal de Négrepelisse, octobre 1773.*

Et, au dos du dessin se lit, d'une écriture du temps : *Dessin d'Honoré Fragonard fait dans son voyage d'Italie avec M. Bergeret. Du cabinet de M. le duc de Chabot.*

Dans le journal manuscrit et inédit qu'a rédigé Bergeret de ce voyage d'Italie, il fait mention d'un séjour de Fragonard, du 12 au 26 octobre 1773, à sa terre de Négrepelisse, près Montauban.

A figuré à l'exposition de l'École des beaux-arts, en 1879, sous le n° 586.

(H., 0,29. — L., 0,37.)

FRAGONARD
(HONORÉ)

99. — *Un parc en Italie.*

Un escalier de parc italien surmonté de deux statues, et derrière lesquelles s'entrevoit une fontaine monumentale aux eaux jaillissantes. Au premier plan, au milieu de gens couchés à terre, une femme debout tenant une ombrelle.

Sanguine.

(H., 0,22. — L., 0,38.)

FRAGONARD

(HONORÉ)

100. — *Vue de la villa Borghèse.*

Elle est animée de groupes de personnages sous les pins parasols.

Bistre.

Vente Defer.
A figuré à l'exposition de l'École des beaux-arts, en 1879, sous le n° 594.

(H., 0,25. — L., 0,39.)

FRAGONARD

(HONORÉ)

101. — *Des cascatelles.*

Au haut des cascatelles se voit, entre les arbres, une rotonde à colonnes; au premier plan, contre le piédestal d'un grand vase où montent des plantes grimpantes, est adossée une femme qui a près d'elle deux enfants.

Bistre.

Le dessin est signé au dos : *Honoré Fragonard fecit, 1788.*

(H., 0,51. — L., 0,37.)

FRAGONARD

(HONORÉ)

102. — *Enfants jouant dans une métairie.*

Dans une métairie de la campagne romaine, des enfants, dont l'un est monté sur le dos d'un âne, font manger le baudet dans un autel antique, devenu une mangeoire, pendant que, près d'une marmite qui bout, montée sur un piédestal, une jeune fille immobile se tient drapée dans l'attitude d'une statue.

Bistre.

Vente du duc de Chabot.
A figuré à l'exposition de l'École des beaux-arts, en 1879, sous le n° 587.

(H., 0,34. — L., 0,46.)

FREUDEBERG

(SIGISMOND)

103. — *Le Coucher.*

Dans une chambre à coucher, une jeune femme, déjà en bonnet de nuit, se fait enlever des épaules, par une chambrière, son caraco, pendant qu'une autre fille de chambre bassine son lit.

Bistre sur trait de plume.

Gravé sous ce titre : *le Coucher*, par Duclos, et terminé par Bosse, dans la « Suite d'estampes pour servir à l'histoire des mœurs et du costume des Français dans le xviiie siècle ».

Vente Gigoux.
A figuré à l'exposition de l'École des beaux-arts, en 1879, sous le n° 630.

(H. 0,28. — L., 0,21.)

FREUDEBERG

(SIGISMOND)

104. — *Le Boudoir.*

Dans un appartement aux lambris délicatement sculptés, une femme couchée sur un sofa, dormant la tête appuyée sur sa main; au dehors, par une porte-fenêtre entr'ouverte, on voit une chambrière lutinée par un gentilhomme et le repoussant d'une main posée contre sa bouche.

Bistre sur trait de plume.

Gravé sous ce titre : *le Boudoir*, par Maleuvre, dans la « Suite d'estampes pour servir à l'histoire des mœurs ».
Vente Gigoux.

(H., 0,28. — L., 0,22.)

GILLOT

(CLAUDE)

105. — *Fête du dieu Pan.*

Au-dessous d'une niche, où est placé le buste du dieu Pan, trois faunesses attirant à elle une panerée de fleurs apportée par un satyre; à droite, à gauche, des épisodes de bacchanale.

Sanguine.

Gravé par Gillot, sous le titre : *Feste du dieu* PAN.
A figuré à l'exposition de l'École des beaux-arts, en 1879, sous le n° 467.

(H., 0,15. — L., 0,36.)

GILLOT

(CLAUDE)

106. — *Bataillon d'Amours.*

Sous un drapeau déployé, marchant en bataillon, une troupe d'Amours dont chacun porte, sur son petit corps nu, un accessoire ou un morceau de costume de la Comédie italienne.

Sanguine.

(H., 0,14. — L., 0,21.)

GIRODET DE ROUCY-TRIOSON

(ANNE-LOUIS)

107. — *Médaillon aux deux têtes accolées.*

Le peintre s'est représenté avec sa maîtresse, dessinée les cheveux coupés courts et coiffée en garçon.

Dessin au crayon noir, rehaussé de craie et de blanc de gouache qui a noirci.

Au dos du dessin, l'amant a écrit :

Je n'ai pu de tes traits retracer la douceur
 Ni cette grâce enchanteresse
Que leur donne à la fois ton esprit et ton cœur.
Cependant à mon âme ils sont présents sans cesse,
 Et ma main seule est coupable d'erreur.
Mais que du sentiment ce faible et léger gage,
 Où s'est tracé ton plus fidèle ami,
 Répète encore après nous, d'âge en âge,
Que mon cœur à ton cœur fut constamment uni.

A bien des années de là, sur le papier jauni, la maîtresse prenant la plume, écrivait aux bas des vers de son amant :

17 ANS APRÈS.

Un amour immortel m'entraînait à sa gloire :
J'appris à l'admirer autant qu'à le chérir.
Et c'est pour m'attacher encore à sa mémoire
Que j'ai différé de mourir.

Ces quatre lignes sont signées *Julie,* que suit un nom de famille qui a été gratté.

(H., 0,11. — L., 0,11; ovale.)

GRAVELOT (Bourguignon, dit)

(HUBERT-FRANÇOIS)

« Le grand vignettiste du xviiie siècle, un des plus savants
« dessinateurs de son temps, et dont le dessin a cette qualité d'être
« toujours, en les plus petites choses, un contour flottant et roulant
« de la forme, et cela encore très souvent cherché sur la chaleur
« du fond, sur un frottis de sanguine... Gravelot a enfin une grâce,
« toujours appuyée sur l'étude de nature. » (Ed. de Goncourt.)

108. — *Jeune homme en costume de cour, saluant, le tricorne à la main.*

Derrière lui un piédestal, où il y a une femme-sphinx sur le dos de laquelle est assis un Amour.

Dessin à la mine de plomb et à la sanguine.

Vente Andreossy.
Gravé par Jules de Goncourt.

(H., 0,24. — L., 0,17.)

GRAVELOT (Bourguignon, dit)

(HUBERT-FRANÇOIS)

109. — *Jeune homme en costume de cour, le tricorne sous le bras.*

Il a une main étendue en avant ; dans le fond, une architecture de palais.

<small>Dessin à la mine de plomb et à la sanguine.</small>

Ce dessin et le précédent sont frottés de sanguine, au revers, pour être gravés.
Vente Andreossy.

(H., 0,24. — L., 0,17.)

GRAVELOT (Bourguignon, dit)

(HUBERT-FRANÇOIS)

110. — *L'Entretien galant.*

Dame debout jouant de l'éventail, tout en s'entretenant avec un gentilhomme qui a le chapeau sous le bras.

<small>Dessin sur papier jaunâtre, au crayon noir estompé, et rehaussé de craie.</small>

Vente Andreossy.
Dessin important de l'artiste.
A figuré à l'exposition de l'École des beaux-arts, en 1879, sous le n° 506.

(H., 0,42. — L., 0,34.)

GRAVELOT (Bourguignon, dit)
(HUBERT-FRANÇOIS)

111. — *Femme en petit bonnet, en manteau de lit.*

Elle est assise près d'une table de toilette autour de laquelle sont groupées trois silhouettes de jeunes filles, dont l'une semble tenir à la main une houppe ; à ses pieds est couché à terre un homme, le coude appuyé sur un tabouret.

Dessin sur papier jaunâtre, au crayon noir, rehaussé de craie.

Vente Andreossy.

(H., 0,28. — L., 0,43.)

GRAVELOT (Bourguignon, dit)
(HUBERT-FRANÇOIS)

112. — *La Saignée.*

Femme couchée dans un lit, dont le pied découvert est manié par un chirurgien pour une saignée. Par une porte ouverte, une fille de chambre entre, portant sur un plateau une chocolatière.

Dessin sur papier jaunâtre, au pinceau trempé dans le bistre, sur estompage de crayon rehaussé de craie.

(H., 0,43. — L., 0,54.)

GRAVELOT (Bourguignon, dit)
(HUBERT-FRANÇOIS)

113. — *Deux personnages penchés sur une cuve.*

Trait de plume lavé de bistre.

Signé : *H. Grav. delin.*
C'est un dessin satirique fait par Gravelot en Angleterre, et tiré, je crois, du poème d'Hudibras, et qui porte, en haut de son encadrement rocaille, cette inscription : *The itinerant Handy-Craftsman or Caleb turn'd Tinker.*
Vente Andreossy.
A figuré à l'exposition de l'École des beaux-arts, en 1879, sous le n° 504.

(H., 0,22. — L., 0,30.)

GRAVELOT (Bourguignon, dit)
(HUBERT-FRANÇOIS)

114. — *Une fouille à la porte d'une église.*

Église d'architecture anglaise, et qui porte, dans une ogive, la date de 1301 ; un homme, la tête découverte, remet une lettre à un vieillard appuyé sur une canne, en train de surveiller les ouvriers. A gauche, sous un pigeonnier, sont assis un jeune homme et une jeune fille près d'un paon qui fait la roue.

Dessin à la plume, lavé d'encre, sur papier jaunâtre.

(H., 0,26. — L., 0,22.)

GRAVELOT (Bourguignon, dit)
(HUBERT-FRANÇOIS)

115. — *Le Char de Neptune.*

Sur un fond d'architecture gravé, le char de Neptune, précédé de Vénus portée sur un dauphin et entourée d'Amours; sur les deux rives, des Turcs et des Indiens auxquels des Néréides apportent des produits de l'Océan. Outre la scène principale tout entière dessinée, il y a, dans la voussure du plafond, des cartouches, dans les entrecolonnements du palais de théâtre, des niches, remplis par des écussons et des statues également dessinés.

Lavis à l'encre de Chine.

Dessin pour une fête de Versailles, qui, après que les figures ont été dessinées sur le commencement de la gravure, a été entièrement gravé.

(H., 0,30. — L., 0,48.)

GRAVELOT (Bourguignon, dit)
(HUBERT-FRANÇOIS)

116. — *Le Colin-Maillard.*

Dessin à la sanguine, relevé de plume.

Signé deux fois dans la marge : *H. Gravelot inven.*
Gravé par Martinet dans une série de quatre vignettes avec des vers au bas.

A figuré à l'exposition de l'École des beaux-arts, en 1879, sous le n° 505.

(H., 0,18. — L., 0,12.)

GRAVELOT (BOURGUIGNON, dit)
(HUBERT-FRANÇOIS)

117. — *Tom Jones.*

Une jeune femme couchée sur un grabat, dont s'approche, suivi d'un petit garçon, un homme qui fait un geste d'étonnement.

<div style="padding-left:2em"><small>Dessin sur papier jaunâtre, au crayon noir estompé, rehaussé de craie.
Il a été mis au carreau pour la réduction du dessin en vignette.</small></div>

C'est le dessin de la vignette gravée par Pasquier.
Vente Andreossy.

<div style="text-align:right">(H., 0,38. — L., 0,46.)</div>

GREUZE
(JEAN-BAPTISTE)

« A propos du grand dessin exposé par Greuze au Salon
« de 1769, Diderot dit : « Il ne faut à Greuze qu'une matinée pour
« faire un dessin comme celui-là. » Oui, Greuze a le jaillisse-
« ment du trait comme inspiré et enthousiaste; son lavis semble
« avoir la fièvre, et, même, en ses têtes d'études où il s'astreint à un
« travail de hachures, il apporte là-dedans une fougue qui n'y
« laisse rien de mécanique. » (Ed. de Goncourt.)

118. — *Un jeune ménage.*

Dans un parc, un jeune homme debout, soutenant de la main gauche son fusil appuyé sur un banc de pierre, où se repose un chien, tandis que son bras droit est entouré

des deux mains d'une jeune femme assise, qui appuie amoureusement sa tête contre lui.

<center>Lavis au pinceau, à l'encre de Chine.</center>

Étude pour le portrait d'un jeune ménage, peut-être celui des de La Borde.

A figuré à l'exposition de l'École des beaux-arts, en 1879, sous le n° 564.

<center>(H., 0,38. — L., 0,35.)</center>

GREUZE

<center>(JEAN-BAPTISTE)</center>

119. — *Jeune femme au seuil d'une porte.*

Elle a la tête baissée, les bras pendants; sur ses épaules est jeté un fichu à la large pèlerine.

<center>Dessin au crayon noir et à la sanguine, fondus et estompés.</center>

Étude de femme d'après M^{me} Greuze pour la composition gravée par Massard, sous le titre : *la Dame bienfaisante*. Une étude semblable, mais à la sanguine seulement, existe au Louvre.

Vente Hope.

A figuré à l'exposition de l'École des beaux-arts, en 1879, sous le n° 565.

<center>(H., 0,49. — L., 0,31.)</center>

GREUZE

<center>(JEAN-BAPTISTE)</center>

120. — *La Mère paralytique.*

Une vieille femme paralytique, qu'un jeune homme approche d'un fauteuil en la soutenant filialement sous les bras.

<center>Lavis au pinceau, à l'encre de Chine.</center>

<center>(H., 0,31. — L., 0,22.)</center>

GREUZE
(JEAN-BAPTISTE)

121. — *Académie de femme nue.*

La femme est vue de dos, la tête retournée par derrière. Une main appuyée sur un coin de toilette, elle a la jambe gauche agenouillée sur un fauteuil où est posée sa chemise.

Dessin au crayon noir et à la sanguine fondus et estompés.
Vente de M^{lle} Caroline Greuze, n° 35.

(H., 0,59. — L., 37.)

GREUZE
(JEAN-BAPTISTE)

122. — *Trois études d'Amours.*

Lavis au pinceau, à l'encre de Chine sur trait de crayon, et balafré de sanguine.

(H., 0,26. — L., 0,22.)

GUÉRIN
(FRANÇOIS)

123. — *Un marché à la volaille du temps.*

Allée de boutiques faites de quatre perches, au haut desquelles est noué, servant de toit, un vieux morceau de toile, d'où pendent, accrochés, toutes sortes de volatiles. Au premier plan du marché, peuplé de vendeuses et d'acheteuses, une vieille femme agenouillée sort d'un

panier appelé *couveuse* un poulet qu'elle met entre les mains d'une fillette.

<p style="text-align:center">Dessin sur papier jaune, au bistre, rehaussé de blanc de gouache.</p>

Portant la marque du chevalier Damery.

A figuré à l'exposition de l'École des beaux-arts, en 1879, sous le n° 640.

<p style="text-align:center">(H., 0,23. — L., 0,28.)</p>

GUÉRIN
(FRANÇOIS)

124. — *Une marchande de marrons.*

Elle est en train de renverser le contenu de sa poêle dans un morceau de couverture; à côté, un garde française embrassant une grisette; dans le fond, une femme jouant du violon auprès d'un homme qui fait la parade devant les tableaux d'une baraque.

<p style="text-align:center">Dessin sur papier jaune, au bistre, rehaussé de blanc de gouache.</p>

Portant la marque du chevalier Damery.

<p style="text-align:center">(H., 0,23. — L., 0,28.)</p>

HOIN
(CLAUDE)

« Un très habile gouacheur que Hoin et peut-être l'inventeur
« de ces petits zigzags de blanc employés si joliment par Hall dans
« les demi-teintes neutres de ses étoffes, et qui font l'effet de ces
« sillons brillants qu'un patin laisse sur la glace... Hoin, en défini-
« tive, est l'un des quatre ou cinq plus remarquables gouacheurs
« du siècle. » (Ed. de Goncourt.)

125. — *M^me Dugazon, dans le rôle de Nina.*

Elle est représentée en fichu de gaze, en corsage jaune,

en robe de mousseline blanche à dessous rose, courant vers une grille de château, des fleurs dans les cheveux, un bouquet à la main.

Gouache.

Signé sur une pierre de la grille : *Hoin P. de M.* (peintre de Monsieur), 1789.

Composition différente de Nina la Folle, gravée en couleur par Janinet, en 1787, d'après Hoin.

Vente Tondu.

A figuré à l'exposition de l'École des beaux-arts, en 1879, sous le nº 639.

(H., 0,25. — L., 0,19.)

HOUEL

(JEAN-PIERRE-LOUIS)

126. — *Paysage avec vieille construction.*

Sous les arceaux d'une vieille construction, une écurie où l'on voit un petit cavalier en selle sur un cheval qui caracole; à droite, un escalier où monte un homme portant un sac sur son dos.

Bistre sur trait de plume.

Signé : *Houel f. 1764.*

(H., 0,32. — L., 0,27.)

HOUEL

(JEAN-PIERRE-LOUIS)

127. — *Une colline boisée.*

Elle est surmontée d'une église à campanile entourée de

cyprès; au bas, un lac avec une barque amarrée; à gauche un homme qui brouette une barrique.

Gouache.

Signé : *Houel f. R.*, *1772*.

(H., 0,30. — L., 0,47.)

HUET
(JEAN-BAPTISTE)

128. — *Une bergère.*

Une bergère en chapeau de paille, au corsage décolleté et enrubanné, à la jupe faisant retroussis, les pieds nus, une rose à la main ; derrière elle, des moutons couchés à terre.

Pastel.

Signé : *J. B. Huet, 1788.*
A figuré à l'exposition de l'École des beaux-arts, en 1879, sous le n° 632.

(H., 0,39. — L., 0,28.)

HUET
(JEAN-BAPTISTE)

129. — *Le Jardin.*

Dans un jardinet fleuri de roses trémières, une jeune femme, assise près d'une caisse d'orangers, pêche à la ligne; à ses côtés, un petit garçon joue avec un chien.

Aquarelle.

Signé au crayon : *J. B. Huet, 1783.*

(H., 0,20. — L., 0,29.)

HUET
(JEAN-BAPTISTE)

130. — *L'Heureux accident.*

Dans une chambre où les gens sont aveuglés par la fumée d'un poêle qu'on allume, deux amoureux profitent de l'incident pour s'embrasser sans être vus.

<small>Dessin lavé au bistre sur trait de plume.</small>

Signé : *J. B. Huet, 1789.*
Gravé en couleur par Delacour, sous le titre ci-dessus.

(H., 0,24. — L., 0,37.)

HUET
(JEAN-BAPTISTE)

131. — *Marché d'animaux à la Benedette Castiglione.*

Dans la bousculade, un taureau monte sur une vache.

<small>Dessin sur papier jaune, au crayon noir, rehaussé de craie.</small>

Signé à l'encre · *J. B. Huet, 1771.*

(H., 0,32. — L., 0,43.)

HUET
(JEAN-BAPTISTE)

132. — *Une ferme.*

Bâtiments de ferme dans une saulaie, au bord d'un ruisseau où pêche à la ligne un petit garçon.

Signé : *J. B. Huet, 1787.*

A figuré à l'exposition de l'École des beaux-arts, en 1879, sous le n° 631.

(H., 0,34. — L., 0,44.)

HUET
(JEAN-BAPTISTE)

133. — *Cour de ferme.*

Sur des bottes de foin est assise une jeune villageoise, adossée à la porte rustique d'un verger, sous laquelle joue un enfant.

Signé *J. B. Huet, 1787.*

(H., 0,34, — L., 0,44.)

HUET
(C.)

134. — *Canard prenant son vol.*

Aquarelle.

Signé : *C Huet, 1754.*

(H., 0,21. — L., 0,39.)

HUEZ

135. — *Allégorie*.

La France, appuyée sur un bouclier fleurdelysé, fait le geste de bénir une femme ayant la main sur un aérostat.

<small>Dessin au bistre et à l'encre de Chine, sur trait de plume.</small>

<small>Signé : *D'Huez*, qui a écrit dans la marge : *La Physique présentant la machine aérostatique à la France qui la protège*.</small>

<small>(H., 31. — L., 24.)</small>

JEAURAT
(EDME)

136. — *Un homme et une femme du peuple dansant*.

<small>Dessin sur papier bleu, à la pierre d'Italie, rehaussé de craie.</small>

<small>Étude des deux figures principales pour le tableau de *La Place des Halles*, gravé par Aliamet.
Portant la marque du chevalier Damery.
A figuré à l'exposition de l'École des beaux-arts, en 1879, sous le n° 509.</small>

<small>(H., 0,22. — L., 0,27.)</small>

JEAURAT
(EDME)

137. — *Trois femmes des halles faisant les cornes*.

<small>Dessin sur papier bleu, à la pierre d'Italie, rehaussé de craie.</small>

<small>Étude pour le *Transport des filles de joie à l'Hôpital*, gravé par Levasseur.
Portant la marque du chevalier Damery et du peintre Joyant.</small>

<small>(H., 22. — L., 0,28.)</small>

JEAURAT

(EDME)

138. — *Un homme attelé au brancard d'une charrette.*

En bas, à gauche, une répétition de la tête coiffée d'un bonnet au lieu d'un chapeau.

<div style="text-align:center">Dessin sur papier gris, à la pierre d'Italie, rehaussé de craie.</div>

Étude pour *le Déménagement du peintre*, gravé par Duflos.
A figuré à l'exposition de l'École des beaux-arts, en 1879, sous le n° 510.

<div style="text-align:right">(H., 0,22. — L., 0,19.)</div>

JEAURAT

(EDME)

139. — *Une femme assise dans un fauteuil, un sac au bras.*

<div style="text-align:center">Dessin sur papier jaunâtre, à la pierre d'Italie, rehaussé de craie.</div>

Étude de la femme pour la composition gravée par Balechou, sous le titre : *le Mari jaloux*.

<div style="text-align:right">(H., 0,34. — L., 0,26.)</div>

JEAURAT

(EDME)

140. — *Le Malade.*

Un malade assis à une table, comptant les parties de

son apothicaire, un laquais appuyé au dos de sa chaise, une fille de chambre une seringue à la main.

<small>Dessin sur papier bleu, à la pierre d'Italie, rehaussé de craie.
Portant la marque du chevalier Damery.</small>

(H., 0,24. — L., 0, 30.)

LAFITTE
(LOUIS)

141. — *Intérieur d'atelier.*

Atelier à la muraille garnie de plâtres, du commencement de la Révolution ; des élèves dessinent et peignent, d'autres lisent. Un modèle de femme se repose la main sur un tabouret.

<small>Dessin sur papier jaune, au crayon noir, rehaussé de blanc.</small>

Signé à l'encre : *L. Lafitte, 1790.*
Ce dessin est le n° 98 de la vente Lafitte, 1828, où il est ainsi décrit dans le catalogue : *Représentation de l'atelier de Vincent et portraits de plusieurs de ses élèves pendant une heure d'étude.*

(H., 0,42. — L., 0,54.)

LAGRENÉE, dit L'AÎNÉ
(LOUIS-JEAN-FRANÇOIS)

142. — *La Sultane.*

Une sultane accroupie à terre, une cuiller à la main, près d'une petite table basse, où sont posées une théière et une tasse ; dans le fond, deux suivantes versant de l'eau dans une bouilloire posée sur un trépied allumé.

<small>Bistre sur trait de plume, rehaussé de blanc de gouache.</small>

Étude pour un dessus de porte.

(H., 0,11. — L., 0,25.)

LAJOUE
(JACQUES)

143. — *Frontispice de l'œuvre de Wouwermans.*

Un encadrement portant en haut l'écusson de la maison d'Orléans, soutenu par deux Amours, et descendant des deux côtés par des chutes de verdure et de treillage à des scènes de chasse au milieu desquelles se voit, dans un cartouche, le portrait de Wouwermans.

<small>Dessin à la plume lavé d'encre de Chine.</small>

Signé : *Lajoue.*
Gravé par Le Parmentier, sous le titre : *Frontispice de l'œuvre de Wouwermans.*

(H., 0,34. — L.. 0,45.)

LAJOUE
(JACQUES)

144. — *Deux projets pour des dessus de portes.*

Dans une bibliothèque, deux Amours dont l'un porte une toque, une fraise, un manteau, et sur son ventre nu, le baudrier de la Comédie italienne. Tous deux sont appuyés sur un globe terrestre.

Un Amour couronnant un buste encastré dans un obélisque, dont le soubassement porte les trois fleurs de lys; un second Amour étendant les bras vers le buste.

<small>Lavis à l'encre de Chine.</small>

Tous deux signés : *Lajoue.*

(H., 0,33. — L.., 0,32.)

LAJOUE
(JACQUES)

145. — *Halte de chasseurs.*

Au pied d'un bouquet d'arbres et d'une fontaine surmontée d'un groupe d'animaux représentant un cerf forcé, des chasseurs se reposent couchés à terre ; dans le lointain, une chasseresse à cheval qui a une amie en croupe.

<small>Dessin à la plume, lavé d'aquarelle.</small>

A figuré à l'exposition de l'École des beaux-arts, en 1879, sous le n° 491.

(H., 0,23. — L., 0,27.)

LANCRET
(NICOLAS)

146. — *Deux femmes.*

L'une debout et déclamant, un masque à la main, une autre assise et chantant, les yeux sur un livre de musique, toutes deux en robes et en petits toquets garnis de fourrures.

<small>Dessin sur papier jaunâtre, au crayon noir et à la sanguine, gouaché de blanc.</small>

Gravé par Jules de Goncourt.
Ces deux figures se retrouvent dans un tableau de Lancret, conservé dans les appartements du château de Potsdam.
Vente Villot.
A figuré à l'exposition de l'École des beaux-arts, en 1879, sous le n° 494.

(H., 0,18. — L., 0,30.)

LANCRET

(NICOLAS)

147. — *Deux Femmes.*

Elles sont vêtues, comme dans le dessin précédent, de robes et de toquets à la polonaise. Elles sont debout l'une en face de l'autre et semblent jouer une scène de théâtre.

<small>Dessin aux trois crayons, sur papier chamois.</small>

(H., 0,18. — L., 0,24.)

LANCRET

(NICOLAS)

148. — *Deux Hommes dans l'attitude de présenter la main à une femme.*

Au bas d'un escalier, trois hommes vus de dos, dans l'inclination d'un salut.

<small>Feuille de croquis au crayon noir et à la sanguine, sur papier blanc.</small>

L'étude de l'homme présentant la main a été employée par Lancret, avec un changement, dans *l'Adolescence*, gravée par de Larmessin.

(H., 0,23. — L., 0,32.)

LANCRET

(Genre de NICOLAS)

149. — *Un Homme de profil.*

Tourné à droite dans le mouvement d'ajuster. Dans le

fond, deux répétitions de sa tête coiffée d'une manière différente.

<small>Dessin sur papier verdâtre, rehaussé de blanc.</small>

<small>(H., 0,31. — L., 0,22.)</small>

LANCRET

<small>(Genre de NICOLAS)</small>

150. — *Un Homme couché à terre.*

Il est vu de dos, tourné à gauche, la tête de profil.

<small>Dessin à la pierre d'Italie, rehaussé de blanc sur papier jaune.</small>

Étude.

<small>(H., 0,22. — L., 0,23.)</small>

<small>Au-dessous se trouve le dessin suivant, non décrit par M. de Goncourt.</small>

150 bis. — *Un Homme et une Femme.*

Ils sont assis sur un tertre et causent galamment.

<small>Dessin à la pierre d'Italie, rehaussé de blanc sur papier jaune.</small>

<small>(H., 0,22. — L., 0,23.)</small>

LANTARA

<small>(SIMON-MATHURIN)</small>

151. — *Un Bord de rivière.*

A droite un bouquet d'arbres, à gauche les toits d'un village, dans le fond une tour en ruine. Au premier plan,

un homme dont une bourrasque, qui fait le ciel nébuleux, enlève le chapeau.

<small>Dessin sur papier bleu, au crayon noir, estompé avec rehaut de craie.</small>

<small>(H., 0,25. — L., 0,39.)</small>

LA RUE (dit DES BATAILLES)

152. — *Une Course de chevaux dans un site italien.*

<small>Dessin au bistre tracé à la plume de roseau et lavé d'une teinte bleutée.</small>
Vente Peltier.

<small>(H., 0,19. — L., 0,47.)</small>

LA TOUR
(MAURICE-QUENTIN DE)

« Un grand, un très grand pastelliste, mais avant tout l'homme
« unique des *préparations,* de ces savantes et vivantes ébauches de
« la physionomie humaine, qui peuvent tenir à côté de n'importe
« quel portrait, de quelque école que ce soit. » — (ED. DE GONCOURT.)

153. — *Une Femme vue de face, à mi-corps.*

Poudrée, en coiffure basse du milieu du siècle et d'où s'échappe et se déroule, à gauche, sur sa gorge, une boucle de cheveux appelée *repentir,* elle porte au cou un collier de ruban bleu, et sa robe décolletée est une robe de velours bleu garnie de dentelles et de fourrure de cygne. Derrière elle, le dos d'un fauteuil sculpté se détachant d'un fond bleuâtre.

<small>Pastel.</small>

<small>A figuré à l'exposition de l'École des beaux-arts, en 1879, sous le n° 527.</small>

<small>(H., 0,54. — L., 0,48.)</small>

LA TOUR
(MAURICE-QUENTIN DE)

154. — *Masque de La Tour.*

 Préparation pastellée, sur papier jaunâtre.
Étude pour le portrait de l'artiste du Louvre.
Gravé par Jules de Goncourt.
A figuré à l'exposition de l'École des beaux-arts, en 1879, sous le n° 528.

<div align="right">(H., 0,27. — L., 0,17.)</div>

LA TOUR
(MAURICE-QUENTIN DE)

155. — *Tête de femme.*

 Elle est de trois quarts, tournée à gauche.

 Préparation sur papier jaune, poussée au fini du pastel dans le visage; les cheveux seulement frottés d'une coloration de poudre, le cou indiqué par un trait de craie, le fond haché de bleu.

 Préparation mise au carreau.
Étude pour le grand portrait en pied de Mme de Pompadour du Louvre.

<div align="right">(H., 0,36. — L., 0,26; ovale.)</div>

LA TOUR
(MAURICE-QUENTIN DE)

156. — *Préparation de Mlle Dangeville.*

 Tête de femme de trois quarts, tournée à gauche.

 Préparation sur papier bleu, au crayon noir, rehaussée de craie, avec de la sanguine seulement sur les lèvres.

Le nom de M^{lle} *Dangeville* était écrit, d'une écriture du temps, sur une bande de papier collé sur le petit cadre noir habituel aux préparations de La Tour. Il est encore au dos du dessin. L'authenticité de l'attribution est confirmée par une seconde étude plus avancée qui figure au musée de Saint-Quentin, sous le n° 64.

A figuré à l'exposition de l'École des beaux-arts, en 1879, sous le n° 526.

(H., 0,30. — L., 0,20.)

LA TOUR
(MAURICE-QUENTIN DE)

157. — *Tête d'homme.*

Il est vu de trois quarts, tourné à droite, un mazulipatan noué sur la tête.

Préparation sur papier bleu, aux trois crayons, rehaussée de pastel.
Étude pour le portrait de Dumont le Romain, conservé au Louvre.

(H., 0,30. — L., 0,20.)

LAVREINCE
(NICOLAS)

158. — *Le Mercure de France.*

Dans un parc, un homme assis à terre et lisant une brochure où se distingue le nom de Figaro, à une société parmi laquelle sont deux femmes debout, abritées sous la même ombrelle; en un coin, une jeune fille chatouille avec une paille la figure d'un petit garçon qui dort.

Gouache sur vélin.
Signé : *Lavreince, 1782.*
Gravé de la même grandeur par Gutenberg, sous le titre : *Le Mer-*

cure de France. On lit dans l'annonce de la mise en vente de cette gravure publiée dans le *Mercure de France* du 27 novembre 1784 : « La principale figure est M. de Beaumarchais lisant, dans le *Mercure*, l'extrait du *Figaro*. »

A figuré à l'exposition de l'École des beaux-arts, en 1879, sous le n° 635.

(H., 0,29. — L., 0,34.)

LAVREINCE

(NICOLAS)

159. — *Le Concert agréable.*

Sous de grands arbres, un homme couché à terre, un coude appuyé sur un tabouret, jouant de la flûte, un abbé pinçant de la guitare, une femme jouant de la mandoline ; au milieu du groupe, une autre femme tenant ouvert un livre de musique sur lequel est penchée une jeune fille.

Gouache sur vélin.

Signé : Lavreince.

Gravé de la même grandeur par C.-N. Varin, sous le titre : *Le Concert agréable.*

Les gouaches du « Mercure de France » et du « Concert agréable » passaient, en 1787, sous le n° 378, à la vente Collet.

A figuré à l'exposition de l'École des beaux-arts, en 1879, sous le n° 636.

(H., 0,29. — L., 0,34.)

LE BARBIER

(JEAN-JACQUES-FRANÇOIS)

160. — *La Peinture et l'Histoire.*

Elles immortalisent Voltaire dans le temple de Mé-

moire, où son portrait est accroché à une colonne par un Amour, et peint par une femme en tunique, la palette à la main. Encadrement fait d'un rameau de laurier enrubanné.

<small>Aquarelle sur trait de plume.</small>

<small>Signé : *Lebarbier l'aîné, 1770*.</small>

<small>(H., 0,44. — L., 0,31; ovale.)</small>

LE BAS

(JACQUES-PHILIPPE)

161. — *Autour d'une table dressée sous un arbre.*

Deux femmes et deux enfants, au milieu desquels un vieillard, le chapeau à la main, semble dire le *Benedicite*.

<small>Dessin sur papier bleu, à la pierre d'Italie, avec rehauts de craie.</small>

<small>Signé, dans la marge : *J. P. Le Bas, 1739*.</small>

<small>(H., 0,27. — L. 0,32.)</small>

LE BAS

JACQUES-PHILIPPE

162. — *Jeune Villageoise marchant avec un enfant.*

Elle a les pieds dans l'eau d'un ruisseau; au fond, deux femmes chargeant un cheval.

<small>Croquis à la mine de plomb, sur peau vélin.</small>

<small>(H., 0,17. — L., 0,23.)</small>

LEMOINE

163. — *Une Femme posée à contre-jour devant une fenêtre, entre une toilette et un pupitre à musique.*

Elle est assise les jambes croisées, une main tenant un livre dans le creux de sa jupe. Vêtue d'une blanche toilette de linon, elle porte sur la tête un chapeau de paille enrubanné, au rebord abaissé sur les yeux.

<small>Dessin estompé à la sauce.</small>

<small>(H., 0,45. — L., 0,38.)</small>

LEMOYNE
(FRANÇOIS)

164. — *Une Jeune Fille en chemise.*

Elle est assise sur un tertre, la jambe droite allongée en avant, dans le mouvement d'une femme qui va se laver les pieds.

<small>Dessin sur papier bleu, à la pierre noire, rehaussé de craie.</small>

<small>Portant les marques des collections Lempereur et Desperret.</small>

<small>(H., 0,38. — L., 0,26.)</small>

LEMPEREUR
(JEAN-BAPTISTE-DENIS)

165. — *Vue d'un jardin.*

Un escalier surmonté de deux sphinx à tête et à gorge

de femme, posés à l'entrée d'une terrasse à balustres menant à une habitation sous de grands arbres ; en bas, un homme qui pousse une brouette.

Sanguine.

Signé : *Lempereur, 1773.*
Au dos du dessin était écrit : *Vue d'un jardin à Fontenay-aux-Roses.*

(H., 0,30. — L., 0,37.)

LEMPEREUR
(JEAN-BAPTISTE-DENIS)

166. — *Une Cour de ferme.*

Sur la droite est un hangar fait de troncs d'arbres et de branchages ; au fond, un homme assis sur une auge.

Aquarelle sur trait de plume.

Signé : *Lempereur f., 1772.*
Dans la marge de l'ancienne monture, de l'écriture du paysagiste : *A Aulnay, près Sceaux.*

(H., 0,22. — L., 0,29.)

LEMPEREUR
(JEAN-BAPTISTE-DENIS)

167. — *Une Chaumière au toit défoncé dans un bouquet d'arbres.*

Dessin au crayon noir estompé, mélangé de craie et de sanguine.

Signé : *Lempereur, 1773.*
Dans la marge : *A Aulnay, près Sceaux.*

(H., 0,20. — L., 0,31.)

— 82 —

LEPAON

(JEAN-BAPTISTE)

168. — *Opérations d'un siège.*

Vue du camp assiégeant, de ses tranchées, de ses batteries. Au premier plan, une femme se promène, une ombrelle à la main, au bras d'un officier, tandis qu'un peintre, un genou posé à terre, fait un croquis.

<small>Dessin au bistre sur trait de plume.</small>

(H., 0,19. — L., 0,48.)

LEPAON

(JEAN-BAPTISTE)

169. — *Halte de cavalerie dans un village.*

Au premier plan, un cavalier, descendu de cheval, prend un sac des mains d'une vieille femme.

<small>Bistre sur trait de plume.</small>

(H., 0,29. — L., 0,39.)

LEPAON

(JEAN-BAPTISTE)

170 — *Un Hallali à Chantilly.*

Un piqueur sonnant de la trompe, à cheval, valets de chiens se reposant couchés à terre, chiens se désaltérant à

une mare. Sur la droite, en habits rouges à collets et à revers de velours noir, le prince de Conti et le prince de Condé causent ensemble.

<div style="text-align: center;">Aquarelle.</div>

Signé : *Lepan (sic) fecit, 1769.*

<div style="text-align: right;">(H., 0,41. — L., 0,56.)</div>

LÉPICIÉ

<div style="text-align: center;">(NICOLAS-BERNARD)</div>

171. — *La Collation.*

Dans un intérieur rustique, Lépicié, assis, prend un verre de vin sur une table, ayant entre ses jambes un enfant qui mange un morceau de pain.

<div style="text-align: center;">Dessin terminé au crayon noir, rehaussé de craie et de sanguine.</div>

Signé : *Lépicié.*
C'est le dessin du tableau qui figurait dans la galerie Boitelle.
A figuré à l'exposition de l'École des beaux-arts, en 1879, sous le n° 611.

<div style="text-align: right;">(H., 0,45. — L., 0,38.)</div>

LEPRINCE

<div style="text-align: center;">(JEAN-BAPTISTE)</div>

172. — *Une Jeune Femme en costume russe.*

Un oiseau est posé sur un doigt de sa main.

<div style="text-align: center;">Sanguine.</div>

Gravé en fac-similé dans l'œuvre de Demarteau, sous le n° 537.

<div style="text-align: right;">(H., 0,33. — L., 0,22.)</div>

LEPRINCE
(JEAN-BAPTISTE)

173. — *Les Plaisirs de la solitude.*

Dans un riche intérieur, une femme en costume russe jouant de la guitare, pendant qu'une petite esclave pose un rafraîchissement sur une table.

Aquarelle.

Gravé en couleur par Marin, sous le titre : *The Pleasures of solitud,* et publié à Londres.

(H., 0,23. — L., 0,15.)

LEPRINCE
(JEAN-BAPTISTE)

174. — *Paysage russe.*

Dans un paysage russe, un pont élevé sur de hauts piliers, menant à la porte d'une ville fortifiée.

Bistre.

Signé : *B. Le Prince.*

(H., 0,24. — L., 0,26.)

LEPRINCE
(JEAN-BAPTISTE)

175. — *Le Jeu de tonneau.*

A la porte d'une chaumière, cinq paysans jouant au tonneau; dans le fond, un homme prenant une femme par la taille.

Bistre.

(H., 0,27. — L., 0,35.)

LEPRINCE

(JEAN-BAPTISTE)

176. — *La Danse russe.*

Dans un caback, une guinguette des environs de Moscou, devant une estrade où des gens boivent et fument, un couple de Russes exécute la danse nationale, aux sons d'un orchestre monté sur des tonneaux.

Lavis d'encre de Chine sur frottis de sanguine.

Signé : *Le Prince, 1778.*
Gravé par Leprince, sous le titre : *La Danse russe.*
A figuré à l'exposition de l'École des beaux-arts, en 1879, sous le n° 610.

(H., 0,32. — L., 0,57.)

LESUEUR

(LOUIS)

177. — *Cour de ferme.*

Devant la porte un âne chargé de paniers se met au pas, suivi de la fermière.

Bistre retouché de plume.

Signé : *L. Lesueur, 1782.*

(H., 0,13. — L., 0.21.)

LIOTARD

(JEAN-ÉTIENNE)

178. — *Femme de profil.*

Elle est tournée à droite, la tête vue de trois quarts.

Habillée d'une robe semée de pois sur laquelle est jeté un mantelet à capuchon, elle tient ses mains dans un petit manchon de soie au rebord de fourrure.

<small>Contre-épreuve d'un dessin à la pierre d'Italie et à la sanguine.</small>

(H., 0,30. — L., 0,20.)

LOUTHERBOURG
(PHILIPPE-JACQUES)

179. — *Réjouissances publiques.*

Des *pifferari* font danser des marionnettes; sur une fontaine décorative est écrit, de la main du peintre : *Il nous est rendu.*

<small>Bistre sur trait de plume,</small>

<small>Signé au pinceau : *Loutherbourg*.
Vente Tondu.</small>

(H., 0,27. — L., 0,36.)

LOUTHERBOURG
(PHILIPPE-JACQUES)

180. — *Repos de pâtres italiens, sous un grand arbre.*

A droite, un homme, monté sur une mule caparaçonnée, boit à une gourde, la tête renversée en arrière.

<small>Bistre avec rehauts de blanc de gouache, sur un papier préparé à la nuance verdâtre.</small>

(H., 0,33. — L., 0,43.)

MACHY
(PIERRE-ANTOINE DE)

181. — *La Colonnade du Louvre en perspective.*

Au fond, le palais Mazarin et l'Hôtel des Monnaies; à droite, les maisons qui masquaient la façade de Saint-Germain-l'Auxerrois. De nombreux personnages sur la petite place, un arracheur de dents, un marchand de mort-aux-rats, un porteur d'eau, des marchandes à éventaires, des promeneurs.

Aquarelle.

(H., 0,33. — L., 0,63.)

MALLET
(JEAN-BAPTISTE)

182. — *Intérieur d'un artiste.*

Dans une chambre, décorée à la mode du Directoire, et que des objets de peinture, posés sur un secrétaire, disent la chambre d'un peintre, un jeune homme verse une tasse de thé à son modèle, une femme en chemise assise sur ses genoux, tandis qu'une autre femme, debout devant le groupe, remue une cuiller dans la tasse qu'elle tient à la main.

Gouache.

Signé sur un carton : *Malet f.*

(H., 0,22. — L., 0,29.)

MALLET
(JEAN-BAPTISTE)

183. — *Chez l'antiquaire.*

Un antiquaire assis dans une galerie, où se voient des statues, des bustes, des vases, des lampes, une momie ; une jeune femme, qu'un jeune homme tient par la taille, regarde avec lui dans le tiroir d'un médaillier.

Aquarelle sur trait de plume, relevée de gouache.

Dessin du tableau exposé au Salon de l'an IX.

(H., 0,22. — L., 0,32.)

MALLET
(JEAN-BAPTISTE)

184. — *La Mère et l'Enfant.*

Dans l'encadrement d'une fenêtre soutenue au milieu par une statuette d'Amour, et où monte une vigne, une femme, en costume flamand, fait pisser, dans un vase de bronze, un petit enfant à la brassière écourtée.

Gouache.

Signé au pinceau dans la muraille : *Mallet*.

(H., 0,23. — L., 0,17.)

MARILLIER

(CLÉMENT-PIERRE)

185. — *La Convalescente.*

Une jeune femme alitée dans sa chambre à coucher et à laquelle une fille de chambre apporte une tasse de tisane; à son chevet est assis un gentilhomme.

Dessin à la plume lavé de bistre.

Signé dans la marge : *C. P. Marillier inv., 1775.*
Gravé par de Longueil pour les œuvres d'Arnaud de Baculard.
A figuré à l'exposition de l'École des beaux-arts, en 1879, sous le n° 618.

(H., 0,06. — L., 0,09.)

MARILLIER

(CLÉMENT-PIERRE)

186. — *La Toilette.*

Une jeune femme, qu'une fille de chambre habille devant un miroir tenu par une autre chambrière; un rustaud, le chapeau à la main, est en train de saluer la femme.

Bistre.

Signé dans la marge : *C. P. Marillier inv. 1775.*
Gravé par Delaunay pour le conte de *Pauline et Suzette*, anecdote française.

(H., 0,06. — L., 0,09.)

MARILLIER

(CLÉMENT-PIERRE)

187. — *Emblèmes.*

Dans un cadre, un enfant nu couché aux pieds de deux bornes; au-dessus un miroir entouré de rayons; au-dessous, une épée suspendue dans une couronne de laurier.

Lavis à l'encre de Chine.

Signé : *C. P. Marillier inv. 1779.*
Gravé par Texier pour le cul-de-lampe de *Valmiers,* anecdote.

(H., 0,11. — L., 0,08.)

MASSÉ

(JEAN-BAPTISTE)

188. — *Buste d'un homme de cour.*

Poudré, un large nœud de ruban noir au cou.

Dessin sur papier jaune, au crayon noir estompé, avec rehauts de craie et de sanguine, et encore avec un léger lavis d'aquarelle sur la figure.

Signé dans l'encadrement : *J. B. Massé fecit.*
A figuré à l'exposition de l'École des beaux-arts, en 1879, sous le n° 492.

(H., 0,17. — L., 0,13 ; ovale.)

MEISSONNIER

(JUSTE-AURÈLE)

189. — *Projet d'un grand chandelier, pour le Roi.*

Candelabre à cinq lumières, imaginé dans le serpente-

ment et l'entre-croisement de branchages; un aigle dans la niche, formée en bas par les tortils de la rocaille, un Amour soutenant la plus haute girandole.

<p style="text-align:center">Dessin au crayon noir, à la plume et à l'encre de Chine, lavé d'une teinte jaune. Il a été mis au carreau.</p>

Gravé dans l'œuvre de Meissonnier sous le titre : *Projet d'un grand chandelier, pour le Roi.*

A figuré à l'exposition de l'École des beaux-arts, en 1879, sous le n° 495.

« Le flambeau a cinq lumières, gravé dans l'œuvre de Meissonnier sous le titre de « Projet d'un grand chandelier pour le roi » est un morceau vraiment royal de l'orfèvrerie du xviii° siècle, très maniéré, très tourmenté et très rocaille, et aussi très somptueux. » (*Étude sur les dessins de maîtres anciens exposés à l'École des beaux-arts en 1879*, par le marquis de Chennevières.)

<p style="text-align:right">(H., 0,29. — L., 0,19.)</p>

MONNET
<p style="text-align:center">(CHARLES)</p>

190. — *La Famille royale.*

Le Dauphin, la Dauphine travaillant à un métier de tapisserie, entourés de leurs enfants. (Louis XVI, Louis XVIII, Charles X.)

<p style="text-align:center">Lavis d'encre de Chine sur trait de plume.</p>

On lit au dos du dessin, d'une écriture du temps : « M. le Dauphin, M^{me} la Dauphine, les trois princes, M. le duc de Vauguyon et le Père Berthier, composition originale de Monnet, peintre du Roi. J'en ai trois autres du même sujet, par le même, avec différences. » Un de ces trois autres projets, en hauteur et au bistre, existe au revers du dessin.

Ce dessin du tableau exposé au Salon de 1771, réduit à la dimension d'une vignette, a été gravé sous le titre : *Quelle école pour les Pères!* dans le « Vicomte de Valmont ou les Égarements de la Raison », vol. IV.

Vente Monmerqué.

<p style="text-align:right">(H., 0,38. — L., 0,41.)</p>

MONNET
(CHARLES)

191. — *Télémaque embrassant l'Amour dans les bras d'Eucharis.*

Au fond, danse de nymphes.

Gouache sur vélin.

Dessin original faisant partie de l'illustration de l'exemplaire du « Télémaque » de Didot, in-4°, imprimé sur peau vélin.

(H., 0,20. — L., 0,14.)

MOREAU LE JEUNE
(JEAN-MICHEL)

« Le dessinateur sans pareil des intérieurs et des élégances de « la vie de son temps. » (ED. DE GONCOURT.)

192. — *Études de petite fille au lit.*

Petite fille endormie dans son lit. Elle est représentée de profil tournée à gauche, ses deux bras reposant sur le drap que soulève une de ses jambes relevée.

La même petite fille, endormie tournée de l'autre côté. Elle a la tête soulevée et enfoncée dans l'oreiller et les deux bras étendus et croisés devant elle.

Dessins lavés d'encre de Chine, sur trait de plume.

Deux études très probablement faites par le père, d'après la petite fille, devenue depuis la mère d'Horace Vernet.
Gravé par Jules de Goncourt.
A figuré à l'exposition de l'École des beaux-arts, en 1879, sous le n° 625.

(H., 0,10. — L., 0,15.)

MOREAU LE JEUNE
(JEAN-MICHEL)

193. — *Portrait de vieille femme.*

Vieille femme assise, les bras croisés, un mantelet de soie noire sur les épaules ; à côté d'elle, un chat sur une table. Le mur du fond est décoré de quelques estampes encadrées, parmi lesquelles on remarque *la Tête d'expression*, gravée par Cochin, et une marine d'après Vernet, à laquelle la mère de Cochin a travaillé. Serait-ce le portrait de Madeleine Horthemels ?

<small>Dessin lavé au bistre, sur trait de plume.</small>

A figuré à l'exposition de l'École des beaux-arts, en 1879, sous le n° 621.

(H., 0,19. — L., 0,16.)

MOREAU LE JEUNE
(JEAN-MICHEL)

194. — *La Revue du Roi, à la plaine des Sablons.*

Le roi Louis XV à cheval, son livret en main, passant la revue de sa maison militaire, qui défile dans le fond ; au premier plan, nombreux carrosses sur lesquels sont montées des chambrières dont les jupes s'envolent sous un coup de vent.

<small>Dessin à l'encre de Chine, sur trait de plume.</small>

Signé : *J. M. Moreau le jeune, 1769.*

Ce dessin, œuvre capitale du maître, exposé au Salon de 1781, a

été gravé de la même grandeur par Malbeste, sous le titre : *La Revue du Roi à la plaine des Sablons.*

Vente Le Bas.

A figuré à l'exposition de l'École des beaux-arts, en 1879, sous le n° 623.

(H., 0,35. — L., 0,74.)

MOREAU LE JEUNE
(JEAN-MICHEL)

195. — *Décoration du sacre de Louis XVI.*

Dans la basilique de Reims, le roi Louis XVI prêtant entre les mains de l'archevêque « le serment du royaume ».

Dessin lavé de bistre, sur trait de plume.

Signé : *J. M. Moreau le jeune, 1775.*

Première idée de la scène gravée, avec changement et ampliation à droite, sous le titre : *Le Sacre de Louis XVI,* dessiné d'après nature et gravé par J. M. Moreau le jeune, dessinateur et graveur du Cabinet du roi, 1779.

A figuré à l'exposition de l'École des beaux-arts, en 1879, sous le n° 624.

(H., 0,37. — L., 0,49.)

MOREAU LE JEUNE (?)
(JEAN-MICHEL)

196. — *Passage de Marie-Antoinette place Louis XV, à l'occasion de la naissance du Dauphin.*

La reine Marie-Antoinette allant, le 21 janvier 1782, rendre grâce à Notre-Dame et à Sainte-Geneviève pour la

naissance du Dauphin. Partie de la Muette, ayant pris ses voitures au rond du Cours-la-Reine, elle passe sur la place Louis XV, dans un carrosse attelé de huit chevaux blancs et suivi des cent-gardes du corps du roi. Le dessin est pris de la terrasse du palais Bourbon, où des curieux pressés contre la balustrade regardent le défilé et la foule immense de l'autre côté de la Seine. Dans le coin, à gauche, le prince de Condé et le duc de Bourbon causent, les mains dans des manchons, avec un groupe de femmes.

Dessin lavé à l'aquarelle sur trait de plume.

Ce dessin, qui faisait partie des dessins commandés à Moreau pour perpétuer le souvenir des journées des 21 et 23 janvier 1782, n'a point été gravé. Est-ce le dessin lavé offrant une vue perspective de la place Louis XV prise de la terrasse du palais Bourbon, que Thierry place dans le boudoir du palais?

A figuré à l'exposition de l'École des beaux-arts, en 1879, sous le n° 622.

(H., 0,45. — L., 1,05.)

MOREAU LE JEUNE
(JEAN-MICHEL)

197. — *Recueil de costumes.*

Diane, Iphigénie, Oreste, Thoas, garde de Thoas, Scythe.

Dessins à l'aquarelle sur trait de plume.

Signés tous les six : *J. M. Moreau le jeune, 1781.*

Recueil des costumes commandés par l'Académie royale de musique à Moreau, pour monter l'opéra d'*Iphigénie en Tauride,* dont la première représentation eut lieu le 23 janvier 1781.

(H., 0,23. — L., 0,16.)

MOREAU LE JEUNE

(Attribué à JEAN-MICHEL)

198. — *Un Pont en bois.*

Il est jeté sur une petite île et relie les deux rives d'une rivière ombragée d'arbres, où se tiennent des pêcheurs à la ligne.

Dessin à l'encre de Chine.

(H., 0,26. — L., 0,35.)

MOREAU L'AÎNÉ

(LOUIS)

199. — *Entrée d'un parc.*

Parc auquel mènent cinq marches; à gauche, une rangée de caisses et de pots de fleurs. Dame, une ombrelle à la main, dont un serviteur porte la traîne.

Gouache.

Signé : *L. M., 1780.*
Vente Carrier.
A figuré à l'exposition de l'École des beaux-arts, en 1879, sous le n° 619.

(H., 0,29. — L., 0,22 ; ovale.)

MOREAU L'Aîné

(LOUIS)

(Pendant du précédent.)

200. — *Intérieur de parc.*

Sous un arbre penché, se voit le départ d'une rampe d'escalier, surmontée d'une pomme de pin en pierre. Bergère assise, une houlette en travers des genoux ; un berger lui offre un bouquet de fleurs.

<small>Gouache.</small>

Signé : *L. M., 1780.*
Vente Carrier.
A figuré à l'exposition de l'École des beaux-arts, en 1879, sous le n° 620.

<div align="center">(H., 0,29. — L., 0,22; ovale.)</div>

MOREAU L'Aîné

(LOUIS)

201. — *Jardin chinois.*

Au milieu des arbres s'élève une pagode à clochetons ; une gondole à l'ancre dans une pièce d'eau. A droite, au premier plan, un gentilhomme donne des ordres à un jardinier ; à gauche, un homme, une bêche à la main, est assis sur un rouleau à fouler le gazon.

<small>Aquarelle légèrement gouachée.</small>

<div align="center">(H , 0,39. — L., 0,32; ovale.)</div>

NATOIRE

(CHARLES)

202. — *Dessin allégorique pour la naissance d'un Dauphin de France*

Un génie dans une draperie fleurdelysée, présentant un nouveau-né à l'Olympe trônant sur les nuages, sous les yeux d'une femme assise, au manteau doublé d'hermine, et entourée des Muses. Au premier plan, à droite, les nymphes de la Seine offrant des fleurs; à gauche, une caverne où rentrent les génies de la Discorde; au milieu des Amours jouant avec des globes terrestres et des télescopes.

Aquarelle sur crayonnage.

(H., 0,43. — L., 0,69.)

NATOIRE

(Attribué à CHARLES)

203. — *Le Printemps et l'Été.*

Deux figures de femmes couchées sur les nuages et représentant le Printemps et l'Été.

Lavis au bistre sur papier bleu, avec rehauts de blanc de gouache.

Ces deux dessins ont été exécutés pour des plafonds.
Ils ont figuré à l'exposition de l'École des beaux-arts, en 1879, sous le n° 512.

(H., 0,20. — L., 0,25.)

NATOIRE

(CHARLES)

204. — *La Muse de la musique.*

Entourée d'Amours, une main sur une lyre, l'autre soutenant la bande d'une partition qu'un Amour déroule dans le ciel.

Dessin sur papier bleu à la pierre d'Italie, rehaussé de craie.

Dessin d'un dessus de porte.

(H., 0,21. — L., 0,29.)

NATOIRE

(CHARLES)

205. — *Vue de la villa d'Este.*

Au premier plan, une femme agenouillée donnant à boire à des chèvres, et sur le piédestal d'une louve allaitant Rémus et Romulus, un homme jouant de la guitare.

Croquis à la plume lavé d'aquarelle et de gouache, sur papier bleu.

Signé : *Villa d'Est, Magio, 1766, C. N.*

(H., 0,30. — L., 0, 47.)

NATOIRE

(CHARLES)

205 bis. — *Jeune femme assise.*

Elle est tournée vers la droite, les épaules et les jambes nues.

Crayon noir rehaussé de blanc, sur papier bleuté.

Signé à gauche.

(H., 0,38. — L., 0,26.)

NATTIER
(JEAN-MARC)

206. — *Une femme à mi-corps.*

Elle est assise de face sur une chaise, le haut du corps un peu penché à droite, en train de faire de la frivolité.

<small>Dessin sur papier bleu, à la pierre d'Italie, rehaussé de craie.</small>

Vente Villot.

<small>(H., 0,33. — L.,0,30.)</small>

NATTIER
(JEAN-MARC)

207. — *Un homme à mi-corps.*

De profil tourné à droite, la tête retournée et vue de trois quarts, un carton sur les genoux, à la main un compas avec lequel il trace une figure géométrique.

<small>Dessin sur papier bleu, à la pierre d'Italie, rehaussé de craie.</small>

Vente Villot.

<small>(H., 30. — L., 0,25.)</small>

NATTIER
(JEAN-MARC)

208. — *Triomphe d'Amphitrite.*

Au-dessus de la conque traînée sur les eaux, une grande

voilé déployée dans le ciel que soulèvent et tendent des Amours.

<small>Lavis d'encre de Chine sur trait de plume avec, dans certaines parties, des rehauts de blanc de gouache. Le dessin a été mis au carreau.</small>

<small>Signé au dos du dessin : *J. M. Nattier invenit et delineavit, 1758,* et, d'une écriture du temps, au crayon : *Peint en 1759.*
Vente Peltier.</small>

<small>(H.. 0,29. — L., 0,52.)</small>

NORBLIN

(JEAN-PIERRE DE LA GOURDAINE)

209. — *Un cabaret.*

Un homme cherche à embrasser une femme qui se défend.

" *Une Course à la bague dans la campagne.*

On voit, au premier plan, un homme caracolant, armé d'une lance.

<small>Deux croquetons à la mine de plomb.</small>

<small>(H., 0,10. — L., 0,17.)</small>

NORBLIN

(JEAN-PIERRE DE LA GOURDAINE)

210. — *La Main-chaude.*

" Sous de grands arbres, au milieu d'une nombreuse

compagnie, une jeune fille frappant dans la main posée sur le dos d'un homme, dont la tête est cachée dans les jupes d'une femme.

<small>Lavis à l'encre de Chine sur trait de plume, en forme d'écran.</small>

<small>(H., 0,29. — L., 0,27.)</small>

NORBLIN

(JEAN-PIERRE DE LA GOURDAINE)

211. — *Le Jeu de bascule.*

Sous de grands arbres, des jeunes filles et des jeunes gens se balancent sur un tronc d'arbre basculant.

<small>Lavis à l'encre de Chine, sur trait de plume, en forme d'écran.</small>

A figuré à l'exposition de l'École des beaux-arts, en 1879, sous le n° 634.

<small>(H., 0,29. — L., 0,27.)</small>

OLIVIER

(MICHEL-BARTHÉLEMY)

212. — *Deux femmes de profil, tournées à gauche, se promenant.*

Elles sont habillées en grand habit avec des plumes dans les cheveux; l'une d'elles tient à la main un éventail fermé. Sur le fond est jetée une étude de tête.

<small>Dessin aux trois crayons sur papier chamois.</small>

<small>(H., 0,24. — L., 0,17.)</small>

OLIVIER
(MICHEL-BARTHÉLEMY)

213. — *Femme assise à terre.*

Coiffée d'un papillon, elle est entourée d'études de bras et de mains.

<small>Sanguine, trois des études de bras et de mains sont à la pierre d'Italie.</small>

<small>A figuré à l'exposition de l'École des beaux-arts, en 1879, sous le n° 538.</small>

(H., 0,15. — L., 0,20.)

OLIVIER
(MICHEL-BARTHÉLEMY)

214. — *Femme assise.*

Elle a les jambes allongées, une main tendue et montrant quelque chose dans le lointain.

<small>Dessin sur papier gris, à la pierre d'Italie et à la sanguine, rehaussé de pastel.</small>

(H., 0,13. — L., 0,21.)

OLIVIER
(MICHEL-BARTHÉLEMY)

215. — *Le Sommeil interrompu.*

Rose endormie, couchée sur une chaise longue, un livre tombé de ses mains; du dessous de ses jupes remontées, son

petit chien *Toutou* aboie après un garçonnet penché sur le dossier et regardant les mollets de la belle.

<small>Dessin estompé, sur papier bleu, à la pierre d'Italie, frotté de sanguine et rehaussé de blanc.</small>

Ce dessin, en hauteur, a été gravé, en largeur, avec de nombreux changements et l'introduction d'une fille de chambre, sous le titre : *le Sommeil interrompu*. Il ne porte ni nom de dessinateur ni nom de graveur, dans sa marge qu'emplissent vingt-cinq vers.

<small>(H., 0,32. — L., 0,26.)</small>

OUDRY
(JEAN-BAPTISTE)

216. — *Un chien barbet surprenant un Cygne sur ses œufs.*

<small>Dessin sur papier bleu, lavé à l'encre de Chine, rehaussé de gouache.</small>

Signé : *Oudry fecit, pour présent*.

Dessin du tableau exposé au Salon de 1742 et peint pour la salle à manger de M. Bernard l'aîné.

A figuré à l'exposition de l'Ecole des beaux-arts, en 1879, sous le n° 489.

<small>(H., 0,35. — L., 0,40.)</small>

OUDRY
(Attribué à JEAN-BAPTISTE)

217. — *Attaque d'un loup par trois dogues.*

<small>Dessin sur papier bleu, à la pierre d'Italie, rehaussé de blanc et de quelques touches de pastel.</small>

<small>(H., 0,44. — L., 0,27.)</small>

OUDRY

(JEAN-BAPTISTE)

218. — *Poissons de mer.*

Dans l'angle ruineux d'un parapet donnant sur la mer, un amoncellement de poissons surmontés d'un congre et d'une anguille de mer ficelés à un clou; sur le parapet, un perroquet.

Dessin sur papier bleu, à la pierre d'Italie, rehaussé de craie.

Signé à la plume : *Oudry, 1740.*
Vente Andreossy.

(H., 0,31. — L., 0,43.)

OUDRY

(JEAN-BAPTISTE)

219. — *Poissons de mer.*

Un baquet débordant de poissons de mer répandus à terre; sur un bout de mât où sèche un filet, un perroquet.

Dessin sur papier bleu, à la pierre d'Italie, rehaussé de craie.

Signé à la plume : *Oudry, 1740.*
Vente Andreossy.
A figuré à l'exposition de l'École des beaux-arts, en 1879, sous le n° 487.

(H., 0,31. — L., 0,40.)

OUDRY
(JEAN-BAPTISTE)

220. — *Nature morte.*

Un canard et un lièvre accrochés à un clou ; en bas, des bouteilles, du pain, du fromage.

<small>Dessin sur papier bleu, à la pierre d'Italie, rehaussé de craie.</small>

Dessin du tableau peint pour le dessus de cheminée de M. Jombert libraire, et exposé au Salon de 1742.

A figuré à l'exposition de l'École des beaux-arts, en 1879, sous le n° 486.

(H., 0,39. — L., 0,22.)

OUDRY
(JEAN-BAPTISTE)

221. — *Le Garde-manger.*

Dans une niche de buffet, un faisan et un lièvre accrochés à un clou ; sur la tablette, gigot, volaille piquée, cardons, bouteilles et panier.

<small>Dessin sur papier bleu, à la pierre d'Italie, rehaussé de craie.</small>
Signé : *J.-B. Oudry, 1743.*

Dessin du tableau fait pour la salle à manger de M. Roettiers, orfèvre du Roi, et exposé au Salon de 1753. Il y a quelques changements dans les accessoires.

A figuré à l'exposition de l'École des beaux-arts, en 1879, sous le n° 488.

(H., 0,35. — L., 0,26.)

OUDRY

(JEAN-BAPTISTE)

222. — *Chien et objets divers.*

Un chien à côté d'un tabouret de canne où sont posés une musette, des estampes, un livre.

<small>Dessin sur papier bleu, à la pierre d'Italie, rehaussé de craie.</small>

Dessin du tableau pour devant de cheminée exposé au Salon de 1742 et acquis par M. Watelet. Le tableau est aujourd'hui au château de Jeand'heurs appartenant à M. Léon Rattier.

(H., 0,24. — L., 0,33.)

OUDRY

(JEAN-BAPTISTE)

223. — *Vue d'un parc.*

Il est terminé par une terrasse à balustres donnant sur une rivière.

<small>Dessin sur papier bleu, à la pierre d'Italie, rehaussé de craie.</small>

Signé : *J.-B. Oudry, 1744.*
Vente Guichardot.

(H., 0,32. — L., 0,53.)

PAJOU

(AUGUSTIN)

224. — *Projet d'une fontaine.*

Fontaine à têtes de béliers et à godrons, surmontée d'un

cygne, et dont la panse, où deux Amours s'embrassent, est soutenue par deux satyres. Le socle est formé par trois cariatides à queue de serpent.

Bistre sur trait de plume.

Signé : *Pajou*.
Vente Tondu.
A figuré à l'exposition de l'École des beaux-arts, en 1879, sous le n° 563.

(H., 0,32. — L., 0,18.)

PAJOU
(AUGUSTIN)

225. — *Projet de brûle-parfum.*

Le couronnement est formé d'un Amour et de deux Satyres.

Bistre sur trait de plume, avec rehauts de blanc de gouache.

(H., 0,14. — L., 0,18.)

PAJOU
(AUGUSTIN)

226. — *Motif décoratif.*

Dans un fronton, accoudées à un écusson vide et couronné de fleurs de lys, les figures de la Prudence et de la Libéralité.

Sanguine.

Ce dessin, très terminé, est le projet définitif, et tel qu'il a été exécuté, du fronton du pavillon de droite du Palais-Royal, sur la place.

(H., 0,22. — L., 0,59.)

PARIZEAU

(PH.-L.)

227. — *Une chaumière.*

Une femme assise dans la baie de la porte, est entourée de petits enfants jouant sur le seuil.

Sanguine.

Signé sur le mur de la chaumière : *Ph. L. Parizeau, 1775, près Longjumeau.*

Étude par Parizeau, dans un voyage avec Wille, et dont Wille donne les étapes dans ses « Mémoires », à la date du 3 septembre 1775.

(H., 0,18. — L., 0,43.)

PARROCEL

(CHARLES)

228. — *La Course de la bague*

Avec la *tête du pistolet*, la *tête de l'épée*, la *tête de lance*, la *tête de Méduse*, etc.

Sanguine.

Gravé à l'eau-forte par Parrocel, en réduction et avec quelques petits changements dans l'*École de cavalerie*, par M. de la Guérinière, vol. Ier, p. 30.

Vente Le Bas, où ce dessin était catalogué sous le n° 37.

A figuré à l'exposition de l'École des beaux-arts, en 1879, sous le n° 493.

(H., 0,26. — L., 0,46.)

PARROCEL

(CHARLES)

229. — *Sujets divers.*

Un palefrenier étrillant un cheval. — Une échoppe de regrattier. — Un maréchal ferrant travaillant la mâchoire d'un cheval.

<small>Lavis d'encre de Chine, sur trait de plume.</small>

<small>Ces trois dessins sont gravés dans une suite d'après le Maître.</small>

(H., 0,17. — L., 0,13.)

PATER

(JEAN-BAPTISTE)

230. — *L'Amour et le Badinage.*

Un couple assis sur un tertre et devisant; dans le fond, à gauche, un galant dont la tête n'est indiquée que par un ovale, caressant la gorge d'une femme qui se défend.

<small>Dessin aux trois crayons, sur papier chamois.</small>

Première idée du tableau gravé par Filleul, sous le titre : *l'Amour et le Badinage.*

A figuré à l'exposition de l'École des beaux-arts, en 1879, sous le n° 496.

(H., 0,25. — L., 0,31.)

PATER

(Attribué à JEAN-BAPTISTE)

231. — *Le Déjeuner.*

Près d'une niche, à la sculpture rocaille, et d'où tombe un filet d'eau, un négrillon pose un déjeuner de porcelaine sur un guéridon placé devant une dame à l'ample robe. A côté de la femme se tient debout, le bras appuyé au piédestal d'un grand vase, un homme en robe de chambre, un bonnet de coton à fontange sur la tête ; plus loin, un gentilhomme, son chapeau sur la cuisse, est assis sur un tabouret.

<small>Dessin à l'encre de Chine, dessiné et lavé au pinceau, sur papier bleu.</small>

<small>Vente Thibaudeau, où il était catalogué sous le nom d'Eisen père.</small>

(H., 0,27. — L., 0,38.)

PERRONEAU

(Attribué à JEAN-BAPTISTE)

232. — *Louis Claude, comte de Goyon de Vaudurant, sous-gouverneur de Bretagne.*

Coiffé à l'oiseau royal, il est en habit de velours noir, jabot de dentelle, gilet de soie à fleurettes traversé par le cordon rouge de commandeur de l'ordre de Saint-Louis.

<small>Pastel sur peau vélin.</small>

<small>Provient de la collection du docteur Aussant de Rennes, où il était attribué à La Tour. Ce pastel, qui a tous les caractères du faire de Perroneau, n'a pu être exécuté par La Tour qui, déjà un peu fou,</small>

ne travaillait plus à l'époque où M. de Goyon était nommé commandeur de l'ordre de Saint-Louis.

A figuré à l'exposition de l'École des beaux-arts, en 1879, sous le n° 541.

L'expert n'ose garantir ce beau pastel comme étant une œuvre de Perroneau. Son exécution lui indiquerait plutôt une œuvre de Ducreux.

(H., 0,71. — L., 0,58.)

PIERRE

(JEAN-BAPTISTE-MARIE)

233. — *Le Gentilhomme Adraste.*

Il est aux genoux de l'esclave grecque dont il vient d'ébaucher le portrait.

> Dessin sur papier blanc à l'encre de Chine, rehaussé de blanc de gouache.

Signé dans le dos d'une chaise : *Pierre*.

Dans la marge du dessin est écrit : LE SICILIEN. « *Eh bien, allez, oui, j'y consens.* »

A figuré à l'exposition de l'École des beaux-arts, en 1879, sous le n° 540.

(H., 0,22. — L., 0,27.)

PIERRE

(JEAN-BAPTISTE-MARIE)

234. — *La Folie faisant fuir la Religion.*

En bas, un prêtre renversé, un soldat se tordant les mains, un laboureur levant les bras au ciel, un magistrat à genoux regardant la Religion s'envoler. Allégorie satirique

contre la philosophie et l'irréligion du ministère Maurepas, Sartine, Miromesnil.

<div style="text-align:center">Dessin lavé à l'encre de Chine relevé de plume.</div>

Signé, au crayon, dans la marge de l'ancienne monture : *Pierre, le merc(redi) 1^{er} février 1775.*

<div style="text-align:center">(H., 0,32. — L., 0,27.)</div>

PIERRE
(JEAN-BAPTISTE-MARIE)

235. — *L'Artiste.*

Une jeune femme vue de dos, peignant un paysage posé sur un chevalet.

Sanguine.

Signé à l'encre : *Pierre.*

<div style="text-align:center">(H., 0,23. — L., 0,18.)</div>

PILLEMENT
(JEAN)

236. — *La Passerelle.*

Un pont à l'arche de pierre rompue et remplacée par une passerelle en bois ; au premier plan, un homme monté sur un âne qu'il pousse à coups de bâton.

Dessin à la pierre noire.

Signé : *J. Pillement, 1769.*

<div style="text-align:center">(H., 0,16. — L.. 0,23.)</div>

PILLEMENT

(JEAN)

237. — *Une masure.*

Au bord d'une rivière, sur une estacade, une femme file debout, la quenouille à la main.

Dessin à la pierre noire.

(H., 0,16. — L., 0,23.)

PORTAIL

(JACQUES-ANDRÉ)

238. — *Portrait du peintre.*

En buste, vu de trois quarts et tourné à gauche, la tête un peu soulevée, une joue appuyée sur sa main droite.

Dessin à la pierre noire et à la sanguine, avec quelques touches de lavis à l'encre de Chine.

Une inscription, d'une écriture du temps, porte dans la marge : *Dessiné par M. Portail, de l'Académie royale de peinture et sculpture, premier dessinateur du cabinet du Roi, garde des plans et tableaux de la Couronne.*

Vente Aussant.

A figuré à l'exposition de l'École des beaux-arts, en 1879, sous le n° 503.

(H., 0,22. — L., 0,17.)

PORTAIL

(JACQUES-ANDRÉ)

239. — *Deux négrillons.*

En costume de porte-queues de robes, et coiffés du casque à la moresque orné de panaches, ils sont accoudés à une table de toilette, sur laquelle il y a posés un pot à l'eau et une cuvette.

Dessin à la sanguine et à la pierre noire.

A figuré à l'exposition de l'École des beaux-arts, en 1879, sous le n° 501.

(H., 0,27. — L., 0,25.)

PORTAIL

(JACQUES-ANDRÉ)

240. — *Une dame en grands paniers.*

Assise dans une chaise, une canne à la main, causant, la tête retournée, avec un gentilhomme appuyé au dossier.

Dessin à la sanguine et à la pierre noire.

Collection Niel.
A figuré à l'exposition de l'École des beaux-arts, en 1879, sous le n° 502.

(H., 0,30. — L., 0,24.)

PORTAIL
(JACQUES-ANDRÉ)

241. — *Le Musicien.*

Un jeune homme assis, jouant de la flûte, auquel un autre homme, appuyé au dossier de sa chaise, présente la partition.

<small>Dessin à la sanguine et à la pierre noire.</small>

<small>(H., 0,26. — L., 0,22.)</small>

PORTAIL
(JACQUES-ANDRÉ)

242. — *La Toilette.*

Jeune fille, vue à mi-corps, en déshabillé et regardant dans son corset qu'elle soulève de ses deux mains.

<small>Dessin à la sanguine et à la pierre noire.</small>

Étude pour la miniature portant le n° 329 du marquis de Menars, ainsi décrite : « une jeune fille assise et en déshabillé. Elle ouvre sa chemise et paraît y regarder attentivement. »

<small>(H., 0,26. — L., 0,19.)</small>

PRUD'HON
(PIERRE-PAUL)

243. — *Modèle du bras de fauteuil, pour l'ameublement de l'impératrice Marie-Louise.*

Accroupie sur ses pieds, un ruban lui servant de

guides, Psyché est traînée par l'Amour à genoux et dont les mains sont enchaînées derrière le dos.

<small>Dessin à la pierre d'Italie sur papier jaunâtre.</small>

Ce dessin est le modèle du bras de fauteuil, pour l'ameublement de l'impératrice Marie-Louise, fondu par Thomire.
Porte la marque de M. His de la Salle qui avait fait un échange avec Blaisot.
Gravé par Jules de Goncourt.

<div style="text-align:right">(H., 0,21. — L., 0.36.)</div>

PUJOS

244. — *Portrait de Sue.*

Il est représenté dans une houppelande à collet de fourrure et tenant de la main gauche une tête de mort.

<small>Dessin à la pierre d'Italie.</small>

Dans la tablette, de l'écriture du peintre : SUE, CÉLÈBRE ANATOMISTE, et, au-dessous : *Dessiné par son ami Pujos en 1785.*
Vente Capé.

<div style="text-align:right">(H., 0,19. — L., 0,13.)</div>

PUJOS

245. — *Buste de femme.*

Un pouf jeté sur le haut des cheveux, coiffée avec deux coques derrière l'oreille, elle est habillée d'un peignoir bordé d'une ruche, et à son cou se voit le cordonnet d'un médaillon.

<small>Dessin sur papier jaunâtre à la pierre d'Italie, relevé de craie.</small>

Signé dans la marge : *L. Pujos... en 1775.*

<div style="text-align:right">(H., 0,14. — L., 0,14 ; ovale.)</div>

QUEVERDO

(FRANÇOIS-MARIE-ISIDORE)

246. — *Le Coucher de la mariée.*

Une femme entourée de ses chambrières, dont l'une tient une bougie, et qu'un homme agenouillé sollicite d'entrer au lit.

<small>Lavis au bistre mélangé de carmin et rehaussé de blanc de gouache.</small>

Signé dans l'encadrement carré fait à l'ovale du dessin par le dessinateur : *Queverdo*, 1762.

(H., 0,20. — L., 0,18.)

QUEVERDO

(FRANÇOIS-MARIE-ISIDORE)

247. — *La Belle Pénitente.*

Dans un confessionnal fait en treillage et fleuri de plantes grimpantes et couronné de deux pigeons qui se becquètent, un moine confesse une jeune villageoise qui s'essuie les yeux, tandis que, de l'autre côté, son amoureux attend son tour. A droite et à gauche du dessin, un groupe de berger et de bergère, couchés à terre, qui s'embrassent.

<small>Lavis de bistre sur trait de plume.</small>

Gravé, sans nom de dessinateur et de graveur, dans les imageries de Basset, sous le titre de : *la Belle Pénitente*, avec des vers au bas qu'on chantait sur l'air du *Confiteor*.

(H., 0,15. — L., 0,28.)

RANC

(JEAN)

248. — *Portrait de femme âgée.*

Une vieille femme, au triple menton, à la coiffure basse, un pan de draperie jetée sur l'épaule droite. Elle est représentée vue de face, dans le cadre d'un œil-de-bœuf architectural.

Dessin sur papier bleu, à la pierre d'Italie, rehaussé de craie.

(H., 0,23. — L., 0,17.)

ROBERT

(HUBERT)

« L'artiste qui a inventé la ruine *spirituelle*, le crayonneur « agréable, l'aquarelliste à l'aquarelle à la fois délicate et déco- « rative. » (Ed. de Goncourt.)

249. — *Intérieur de parc.*

Un portique de villa italienne surmonté d'une terrasse, et dans la niche duquel tombe l'eau d'une fontaine. Un gentilhomme, le chapeau sous le bras, et donnant le bras à une dame en mante noire, s'apprête à monter un escalier s'ouvrant entre deux statues antiques; au premier plan, une femme puise de l'eau dans un chaudron, près d'une mère qui tient son enfant par les lisières.

Aquarelle sur trait de plume.

Signé : *H. Robert, 1763.*
A figuré à l'exposition de l'École des beaux-arts, en 1879, sous le n° 613.

(H., 0,34. — L., 0,21.)

ROBERT
(HUBERT)

250. — *La villa Médicis?*

Jardin d'une villa italienne où un escalier, au bas duquel est couché un Fleuve sur son urne, mène à une fontaine monumentale retombant en cascade; en bas, le long d'un mur, aux bas-reliefs encastrés, deux femmes arrangent des arbustes dans de grands pots de terre rouge.

Aquarelle.

Signé : *H. Robert fecit, 1770.*
A figuré à l'exposition de l'École des beaux-arts, en 1879, sous le n° 612.

(H., 0,21. — L., 0,22.)

ROBERT
(HUBERT)

251. — *Escalier monumental.*

Escalier que gravit une Italienne, son enfant sur le bras; au premier plan, près d'un sphinx de bronze vert jetant de l'eau dans une vasque, une femme, accoudée sur une borne, tient un petit chien dans ses bras.

Aquarelle sur trait de plume.

Signé : *H. Robert.*

(H., 0,33. — L., 0,28.)

ROBERT

(HUBERT)

252. — *Vue de l'intérieur d'un cellier romain.*

Un gros chien a pour niche un tonneau; une femme, un marmot sur le bras, monte un escalier, où un enfant, assis sur une marche, mange sa soupe.

> Croquis sur un large frottis de sanguine, lavé de bistre et relevé de plume.

(H., 0,36. — L., 0,47.)

ROBERT

(HUBERT)

253. — *Vue de Paris.*

Prise, sous une arche du Pont-Neuf, du Pont-au-Change tout chargé de maisons; une grande estacade à droite au pied de laquelle sont amarrés des bateaux; au premier plan, un groupe de trois hommes dont l'un tient une ligne.

> Croquis à la pierre noire.

Portant la marque F. R.

(H., 0,31. — L., 0,46.)

ROBERT

(HUBERT)

254. — *Vue de l'Hôtel-Dieu.*

Après l'incendie de 1772; une échelle est appliquée

contre l'arceau du milieu; au premier plan, un groupe de deux femmes et un homme.

Sanguine.

(H., 0,28. — L., 0,36.)

ROBERT
(HUBERT)

255. — *Vue de la démolition du cimetière des Innocents.*

Par la baie d'une arche ogivale, on aperçoit une tour au-dessus du cloître dont la partie supérieure est déjà démolie; au milieu de la cour, amoncellement de poutres et de débris; au premier plan, un homme regardant appuyé sur le mur d'appui.

Sanguine lavée d'encre de Chine, relevée de plume et rehaussée de blanc de gouache.

Gravé par Edmond de Goncourt.

(H., 0,37. — L., 0,29.)

SABLET LE JEUNE

256. — *Une vieille femme.*

Pieds nus, en costume de la campagne romaine, elle est représentée de profil tournée à gauche et tendant la main.

Lavis à l'encre de Chine.

(H., 0,35. — L., 0,27.)

SAINT-AUBIN

(GABRIEL DE)

« Un gribouilleur de génie, dans les croquis, les croquetons
« duquel il serait possible, en les gravant, de reconstruire une
« *Illustration* du xviii siècle. » (Ed. de Goncourt.)

257. — *Portrait d'Augustin de Saint-Aubin enfant.*

Il dort tout habillé sur un tabouret ; dans le coin, à
gauche, une répétition plus étudiée de la tête du dormeur.

Dessin à la pierre noire.

Au dos, de la fine écriture d'Augustin : *Étude faite d'après nature par Gabriel de Saint-Aubin en 1747, d'après son frère Augustin qui lui servait de modèle.*
Gravé à l'eau-forte par Jules de Goncourt.

(H., 0,21. — L., 0,19.)

SAINT-AUBIN

(GABRIEL DE)

258. — *Portrait de Louis XVI.*

Dans un cadre, au bas duquel jouent deux Amours,
au milieu d'attributs et de médaillons représentant des
épisodes de la vie du monarque.

Dessin sur papier jaunâtre, au crayon noir et frotté de blanc.

Signé : *Gabriel de Saint-Aubin f. 1770.* Il a écrit en bas : Louis-Auguste, dauphin de France, *marié le 16 may 1770*, et ajouté plus tard : *Roi le... 1774.*
A figuré à l'exposition de l'École des beaux-arts, en 1879, sous le n° 595.

(H.. 0,33. — L., 0,22.)

SAINT-AUBIN

(GABRIEL DE)

259. — *Deux études du portrait de Young.*

L'une représente l'écrivain dans un médaillon, au bas duquel est une lampe, un sablier et une tête de mort servant d'encrier; l'autre le montre dans un médaillon soutenu par un Génie avec, au bas, une Muse, la tête voilée de noir, une plume à la main.

<small>Le premier dessin est à la pierre d'Italie et à la sanguine, relevé d'encre; le second est à la pierre d'Italie.</small>

Tous les deux sont signés. Le second porte, au bas, trois lignes au crayon, qui commencent ainsi : *Gabriel de Saint-Aubin, l'ami de Young...*

Le premier a été gravé par Augustin de Saint-Aubin, en tête de la traduction des *Nuits de Young*, par Letourneur, 1770.

(H., 0,14. — L., 0,08.)

SAINT-AUBIN

(GABRIEL DE)

260. — *La Vierge exposant l'Enfant Jésus à l'adoration d'un moine et d'une sœur.*

Le sujet principal est entouré de quinze petits médaillons à la plume, représentant quinze épisodes de la vie du Sauveur.

<small>Dessin lavé sur crayon noir à l'encre de Chine.</small>

Signé : G. d. S. A.
Vente Pérignon.

(H., 0,20. — L., 0,18.)

SAINT-AUBIN

(GABRIEL DE)

261. — *Mathathias.*

Mathathias renversant les idoles et massacrant les prêtres.

Dessin à la plume, lavé d'aquarelle, avec rehauts de gouache.

Vente Pérignon.
A figuré à l'exposition de l'École des beaux-arts, en 1879, sous le n° 599.

(H., 0,17. — L., 0,23.)

SAINT-AUBIN

(GABRIEL DE)

262. — *La Mort de Germanicus.*

Dessin à la plume, lavé sur frottis de sanguine, et rehaussé de gouache.

Gravé sous le n° 44 de l'illustration faite par Gabriel Saint-Aubin de *l'Abrégé d'histoire romaine*, publié chez Nyon.

(H., 0,21. — L., 0,16.)

SAINT-AUBIN

(GABRIEL DE)

263. — *Une châsse promenée à la porte d'une église par le clergé.*

Dessin à la pierre noire, relevé de plume.

Projet de tableau, ainsi que l'indique la mention de *14 pieds*, écrite en bas, au crayon, par Gabriel de Saint-Aubin.

(H., 0,05. — L., 0,10.)

SAINT-AUBIN

(GABRIEL DE)

264. — *Les Dimanches de Saint-Cloud (1762).*

Dans une allée de boutiques, au milieu du cercle fait par la foule, un homme et une femme dansent aux accords d'un joueur de violon et d'un harpiste.

Bistre relevé de plume.

Signé au bas, à gauche : *Gabriel de Saint-Aubin del.*, et sur le toit d'une boutique : *Vu à Saint-Cloud, le 12 septembre 1762. G. de S. A.*
Dessin.
Gravé par Jules de Goncourt.
A figuré à l'exposition de l'École des beaux-arts, en 1879, sous le n° 603.
« Un dessin aussi vivant et pétillant qu'un Fragonard, couleur chaude à la flamande, un vrai dessin de maître. » (*Étude sur les dessins des maîtres anciens exposés à l'École des beaux-arts en 1879*, par le marquis de Chennevières.)

(H., 0,20. — L., 0,28.)

SAINT-AUBIN

(GABRIEL DE)

265. — *Construction des boutiques sur les demi-lunes du Pont-Neuf (1775).*

Elle est prise au quai de la Mégisserie, à l'époque où se construisaient, sur les demi-lunes du pont, les *guérites* dont la location fut affermée par le Roi, au profit des veuves de l'Académie de Saint-Luc. Sur le premier plan, un marché aux fleurs, une rixe de femmes, un groupe de racoleurs.

Dessin à la sanguine et à la pierre noire, accentué de plume.

Signé : *G. de Saint-Aubin, 1775.*

Ventes Brunn-Neergaard, Sylvestre.
Gravé par Jules de Goncourt.
A figuré à l'exposition de l'École des beaux-arts, en 1879, sous le n° 604.

« G. de Saint-Aubin a exprimé dans ce mélange de sanguine, de plume et de pierre noire si artistes, tout ce qui crie et s'agite dans le populaire parisien de 1775. » — *(Étude sur les dessins de maîtres anciens exposés à l'École des beaux-arts en 1879,* par le marquis de Chennevières.)

(H., 0,23. — L., 0,38.)

SAINT-AUBIN

(GABRIEL DE)

266. — *Étude pour la vue des boulevards.*

Pitres de parade se fendant pour un assaut, gros abbé le nez en l'air, vieillard vu de dos dans un grand manteau, savoyard sautillant sur un pied, femme assise sur un banc soulevant son enfant pour voir.

> Feuille de croquis sur papier grisâtre, à la pierre noire, rehaussés de blanc.

Étude pour la *Vue des Boulevards,* de Gabriel de Saint-Aubin, gravée sans titre par Duclos.

(H., 0,43. — L., 0,26.)

SAINT-AUBIN

(GABRIEL DE)

267. — *Deux vues du Vauxhall.*

Dessins à la plume sur un dessous de crayon lavé.

Sur l'un de ces dessins on lit, de l'écriture de Saint-Aubin : *Vue du salon des muses faite au Wauxhal par Gabriel de Saint-Aubin, 1769,* avec indication de *café turc et de restaurateur.*

(H., 0,05. — L. 0,10.)

SAINT-AUBIN

(GABRIEL DE)

268. — *Vue des tables d'un café des boulevards.*

Devant défilent des carrosses.

Croquis au crayon noir rehaussé de blanc.

Vente Pérignon.

(H., 0,14. — L. 0,19.)

SAINT-AUBIN

(GABRIEL DE)

269. — *Vue de Paris.*

Dans le fond, l'École militaire; au premier plan, une foule immense regardant, du quai, un bateau au milieu de la Seine.

Dessin à l'aquarelle repris de plume.

En bas, de l'écriture du dessinateur : *Bateau insubmersible de M. de Bernière éprouvé le 1ᵉʳ août. Gabriel de Saint-Aubin, 1776. Le véritable honneur est d'être utile aux hommes. Pour la société établie à cette fin, 1776.* (Voir sur cette expérience les « Mémoires de la République des lettres », à la date du 4 août 1776.)

A figuré à l'exposition de l'École des beaux-arts, en 1879, sous le n° 597.

(H., 0,19. — L., 0,14.)

SAINT-AUBIN

(GABRIEL DE)

270. — *Expérience de chimie dans le cabinet de M. Sage.*

Le manteau du fourneau est décoré d'une figure allégorique présentant un miroir à Vulcain. Au-dessous sont groupés, autour d'une table, des savants, des femmes, des abbés, au milieu desquels on remarque un seigneur au grand cordon en sautoir. Un homme tient une cornue entre ses mains. C'est sans doute la chambre d'expérimentation du chimiste amateur, le duc de Luynes, où se lit, sur une porte sculptée : *Au Sage*.

<div style="text-align:center">Dessin à la pierre noire, relevé de quelques coups de plume.</div>

Signé : *G. S. A., 1779*.
Vente Pérignon.

<div style="text-align:right">(H., 0,18. — L., 0,12.)</div>

SAINT-AUBIN

(GABRIEL DE)

271. — *Les Régates.*

Sous un ciel où les Naïades versent la pluie avec des arrosoirs, et où les Vents soufflent la tempête, des jouteurs de régates de la Seine s'avancent, leurs lances de bois appuyées sur la cuisse. Au premier plan, un cabriolet stationnant à côté d'une ancre.

<div style="text-align:center">Dessin à la pierre noire, relevé de plume, lavé d'aquarelle et de gouache dans le ciel.</div>

Signé : *G. de S. A.*
Vente Pérignon.
A figuré à l'exposition de l'École des beaux-arts, en 1879, sous le n° 602.

<div style="text-align:right">(H., 0,22. — L., 0,18.)</div>

9

SAINT-AUBIN

(GABRIEL DE)

272. — *Réjouissance publique.*

Danse d'hommes et de femmes dans des arbres, au pied de statues, avec un fond de ciel qui semble éclairé d'illuminations et de lueurs de feux d'artifice.

<div style="text-align:center">Dessin sur papier gris, à la pierre noire, rehaussé de craie et de quelques touches de pastel dans le fond.</div>

On lit dans le ciel de ce dessin, représentant sans doute quelque réjouissance publique : *le Retour désiré.*
Vente Pérignon.

(H., 0,22. — L., 0,28.)

SAINT-AUBIN

(GABRIEL DE)

273. — *La Vénus de M. Mignot au Salon de 1757.*

Plusieurs personnes, parmi lesquelles se trouve un Turc, sont arrêtées devant une statue de Vénus.

<div style="text-align:center">Dessin à l'encre de Chine, sur trait de plume.</div>

En bas, au crayon, de la main de Gabriel : *Salon de 1757, figure de M. Mignot.* C'est la figure ainsi mentionnée au livret de l'exposition : « *Vénus qui dort.* Cette figure est de la même proportion que l'Hermaphrodite antique et doit faire son pendant, par M. Mignot, agréé. »
A figuré à l'exposition de l'École des beaux-arts, en 1879, sous le n° 601.

(H., 0,14. — L., 0,16.)

SAINT-AUBIN

(GABRIEL DE)

274. — *La Leçon de dessin.*

Une jeune femme dessinant dans un atelier une statuette de Vénus, posée sur un guéridon. Un peintre, la main qui tient sa palette posée sur l'épaule de la femme, lui indique, de son autre main, une correction.

> Dessin sur papier jaunâtre, à la pierre noire, éclairé d'un frottis de craie.
>
> (H., 0,21. — L., 0,15.)

SAINT-AUBIN

(GABRIEL DE)

275. — *Trois jeunes filles dessinant sur un coin de table.*

> Dessin à la pierre noire, relevé de plume.
>
> On déchiffre à peu près, sur ce dessin, de la main de Gabriel : *Pour M^me J. G. Colignon de Freneuse;* et en bas, sous la jeune fille de premier plan : *Pied en l'air.*
>
> (H., 0,17. — L., 0,11.)

SAINT-AUBIN

(GABRIEL DE)

276. — *Une perquisition judiciaire.*

Dans un appartement aux lambris sculptés, au mobi-

lier somptueux, un commissaire verbalisant avec son clerc à une table, tandis qu'un soldat aux gardes saisit dans un secrétaire une boîte, en présence d'un homme en robe de chambre et en bonnet de coton.

Lavis à l'encre de Chine sur un frottis de sanguine.

Portant la marque du chevalier Damery.

(H., 0,24. — L., 0,19.)

SAINT-AUBIN

(GABRIEL DE)

277. — *Mère donnant la bouillie à son enfant.*

Dessin sur papier bleu, à la pierre noire, rehaussé de craie.

Signé : *G. de S. A., 1773.*
A figuré à l'exposition de l'École des beaux-arts, en 1879, sous le n° 600.

(H., 0,28. — L., 0,20.)

SAINT-AUBIN

(GABRIEL DE)

278. — *Une femme assise.*

Elle a un pied sur un tabouret et lit dans un livre.

Contre-épreuve d'un dessin à la pierre noire avec, en marge de la femme, des croquetons à la plume et au crayon.

(H., 0,23. — L., 0,18.)

SAINT-AUBIN

(GABRIEL DE)

279. — *Deux hommes assis sur des chaises.*

A l'entrée d'une grande allée d'arbres; à côté d'eux deux femmes couchées à terre.

> Dessin à la pierre noire, lavé d'encre de Chine et d'une coloration bleuâtre.

Au dos du dessin, croquis de statue à la plume et tête d'homme baissé et paysage au crayon.

(H., 0,18. — L., 0,11.)

SAINT-AUBIN

(GABRIEL DE)

280. — *L'Étude et les Amours cherchant à arrêter le Temps.*

Il a un pied posé sur les Constitutions des Jésuites.

> Dessin estompé au crayon noir.

Signé : *G. de S. A.*
Ce grand dessin académique, dont le dessinateur semble avoir eu une sorte d'orgueil, porte en bas, de la main de Gabriel : *Bon à coler derrière mon portrait.*

(H., 0,54. — L., 0,43.)

SAINT-AUBIN

(GABRIEL DE)

281. — *Allégorie.*

Un Génie ailé, à la main une trompette de Renommée,

montrant un portrait lauré, et repoussant du pied l'Envie et la Haine.

> Dessin lavé de bistre sur papier bleu, rehaussé d'aquarelle et de gouache.

Signé : *Gabriel de Saint-Aubin f.* avec la mention : Pour le Prince de la Paix.
Vente Peltier.
A figuré à l'exposition de l'École des beaux-arts, en 1879, sous le n° 598.

(H., 0,24. — L., 0,21.)

SAINT-AUBIN

(GABRIEL DE)

282. — *Composition allégorique.*

La Ville de Paris, figurée par une déesse tenant une rame, et montrant à une femme qui serre deux enfants sur sa poitrine la colonne de l'hôtel de Soissons, encastrée dans les nouvelles halles aux grains et aux farines. En haut, un petit dessin architectural de l'encastrement.

> Dessin au crayon et à la plume, lavé de bistre et d'encre.

Au revers, sur un fond aquarellé de bleu, le crayonnage d'un homme assurant un lorgnon dans son œil, à côté d'un autre homme couché sur un banc; autour d'eux, plusieurs objets d'art.

Nombreuses écritures sur le dessin du recto, et, au verso, à côté d'une petite statuette religieuse, deux fois dessinée : *Bronze à Saint Jean par... le 1er octobre 1769.*

Allégorie relative à l'érection de la colonne donnée par Bachaumont à la ville de Paris, et dont le dessin, destiné aux « Étrennes françoises » dont Gabriel de Saint-Aubin a fait presque toute l'illustration, a été remplacé par un Gravelot.

(H., 0,18. — L., 0,12.)

SAINT-AUBIN

(GABRIEL DE)

283. — *Études d'Amours.*

Pour un plafond, avec la composition du milieu cherchée deux fois, d'une manière différente.

Dessin moitié à la sanguine relevé de plume, moitié au lavis d'encre de Chine, sur crayonnage à la pierre noire.

Signé : *G. de Saint-Aubin, 1779.*
Ce dessin porte en bas, de la main de Gabriel : *Pour le plafond de...* Serait-ce un plafond pour l'hôtel de M. d'Angiviller, dont le nom se trouve dans un cartouche sur lequel est assis un Amour?

(H., 0,18. — L., 0,14.)

SAINT-AUBIN

(GABRIEL DE)

284. — *Le Fou.*

Près d'une femme, un personnage grotesque et coiffé d'une calotte, tenant renversée une marotte à laquelle se suspend un Amour.

Dessin à la pierre noire.

Signé : *G. de S. A.*, et griffonné, en marge, de chiffres, d'écritures, d'adresses, de recettes de peinture.
Vente Pérignon.

(H., 0,18. — L., 0,13.)

SAINT-AUBIN

(GABRIEL DE)

285. — *Causerie.*

Dans un appartement à colonnes et où la porte est surmontée d'un groupe de deux Amours, deux hommes causant debout, une main de l'un posée sur la main de l'autre.

<small>Dessin à la pierre d'Italie, relevé de quelques traits de plume.</small>

Signé : *G. de Saint-Aubin del.*
Gravé par Augustin de Saint-Aubin pour *l'Intérêt personnel*, acte II, scène II.

(H., 0,12. — L., 0,07.)

SAINT-AUBIN

(GABRIEL DE)

286. — *Neuf compositions pour l'illustration de Zadig de Voltaire.*

<small>Gribouillis à la plume, dont un seul est légèrement lavé d'encre de Chine.</small>

(H., 0,10. — L., 0,08; ovale.)

SAINT-AUBIN

(GABRIEL DE)

287. — *Trois dessins d'armoiries.*

Deux différents pour les armes de M^{me} de Pompadour, un pour les armes de son frère, M. de Marigny.

<small>Trois dessins au crayon, à la plume, lavés d'encre de Chine, sur papier et sur peau vélin.</small>

Signé au bas des deux poissons de Marigny : *G. S. A.*

(H., 0,06. — L., 0,12.)

SAINT-AUBIN

(AUGUSTIN DE)

288. — *Portrait d'Augustin de Saint-Aubin.*

Il a les cheveux en accommodage du matin, un carton sur les genoux, un porte-crayon au bout de sa main droite, levée et tendue. Au fond, sur un chevalet, une toile représentant une nudité mythologique.

<small>Bistre sur trait de plume.</small>

Signé : *Aug. de Saint-Aubin del., 1764.*
Vente Renouard.
Gravé par Jules de Goncourt.
A figuré à l'exposition de l'École des beaux-arts, en 1879, sous le n° 607.

(H., 0,19. — L., 0,14.)

SAINT-AUBIN

(AUGUSTIN DE)

289. — *Portrait d'une jeune femme de profil.*

Jeune femme tournée à gauche, aux cheveux bouffants et retombants, serrés par un ruban au sommet de la tête, un collier de perles au cou, un fichu lâchement noué sur le décolletage de sa poitrine.

<blockquote>L'encre de Chine, relevée de quelques petits traits de plume, est légèrement lavée d'aquarelle.</blockquote>

Signé au crayon, dans le cercle blanc de l'ovale : *A. de Saint-Aubin, 1780.*
Au dos, d'une écriture du temps : *Aimée Louise Chevrau de Moussy.*

(H., 0,12. — L., 0,10; ovale.)

SAINT-AUBIN

(AUGUSTIN DE)

290. — *Portrait d'une jeune femme.*

Elle est de profil, tournée à droite, coiffée en chien couchant. Elle a une perle longue à l'oreille, et ses épaules décolletées sortent d'une robe jaune.

<blockquote>Dessin à la mine de plomb, légèrement lavé d'aquarelle et relevé de pastel.</blockquote>

(H., 0,17. — L., 0,14; ovale.)

SAINT-AUBIN

(AUGUSTIN DE)

291. — *Portrait d'une femme âgée.*

Elle est vue de trois quarts, en cheveux relevés et surmontés d'un pouf. Un fichu de mousseline est jeté sur ses épaules.

<small>Dessin à la pierre noire et à la mine de plomb, rehaussé de sanguine dans la figure.</small>

<small>(H., 0,18. — L., 0,13.)</small>

SAINT-AUBIN

(Attribué à AUGUSTIN DE)

292. — *Portrait de femme.*

Représentée la tête renversée, les cheveux épars, les yeux au ciel, la gorge nue à demi voilée par une vapeur d'encens.

<small>Sanguine.</small>

<small>(H., 0,16. — L., 0,13.)</small>

SAINT-AUBIN

(AUGUSTIN DE)

293. — *Jeune femme debout.*

Elle a un petit tablier sur sa robe, les bras nus croisés, et les mains enfoncées dans les engageantes de ses manches.

Derrière elle, un intérieur de chambre, où se voit une console au-dessous d'une glace.

Au dos, de l'écriture d'Augustin : *Étude d'après M^me L. G., dessinée par Aug. de Saint-Aubin, 1763.*

A figuré à l'exposition de l'École des beaux-arts, en 1879, sous le n° 609.

(H., 0,21. — L., 0,13.)

SAINT-AUBIN

(AUGUSTIN DE)

294. — *Une femme jouant de la harpe et chantant.*

Mine de plomb reprise de plume.

(H., 0,17. — L., 0,10.)

SAINT-AUBIN

(AUGUSTIN DE)

295. — *Une petite fille.*

Elle est assise dans un grand fauteuil de paille, et lit un livre qu'elle tient de ses deux mains entre-croisées ; à terre, une poupée.

Mine de plomb.

(H., 0,19. — L., 0,13.)

SAINT-AUBIN

(AUGUSTIN DE)

296. — *Au moins soyez discret.*

Une femme en corset, en camisole qu'elle ramène sur un de ses seins, envoyant un baiser du bout des doigts.

Mine de plomb légèrement aquarellée sur la figure.

Première idée du dessin gravé par Augustin de Saint-Aubin, sous le titre de : *Au moins soyez discret.*

A figuré à l'exposition de l'École des beaux-arts, en 1879, sous le n° 605.

(H., 0,21. — L., 0,16.)

SAINT-AUBIN

(AUGUSTIN DE)

297. — *Dame habillée.*

Elle est vue de face ; un bras passé derrière son dos. Coiffure de fleurs et de plumes, robe violette avec nœuds, glands, barrières et volants jaunes ; gants montant jusqu'aux coudes.

Aquarelle sur dessous de mine de plomb.

Gravé dans la « Gallerie des Modes et Costumes français, dessinés d'après nature » et publiée par Esnauts et Rapilly, gravé par Dupin fils sous le n° 360, avec la légende : *Grande robe de cour garnie de gazes entrelacées et de guirlandes.*

A figuré à l'exposition de l'École des beaux-arts, en 1879, sous le n° 608.

(H., 0,25. — L., 0,18.)

SAINT-AUBIN

(AUGUSTIN DE)

298. — *Dame habillée.*

Elle est vue de face, la tête tournée de profil à gauche, une main appuyée sur la hanche. Robe bleue falbalassée sur jupe rose à guirlandes de fleurs.

<small>Aquarelle sur dessous de mine de plomb.</small>

Gravé dans la collection Esnauts et Rapilly, par Dupin fils, sous le n° 375, avec la légende : *Grande robe de cour à l'étiquette.*

(H., 0,25. — L., 0,18.)

SAINT-AUBIN

(AUGUSTIN DE)

299. — *Dame habillée.*

Elle est de profil, tournée à gauche et tient d'une main un éventail fermé. Corsage rose, retroussis bleu sur une jupe rose entr'ouverte sur un dessous à bordure jaune brodé de fleurettes.

<small>Aquarelle sur dessous de mine de plomb.</small>

Gravé dans la collection Esnauts et Rapilly, par Dupin fils, sous le n° 357, avec la légende : *Robe asiatique ornée de gazes et de guirlandes de chêne...*

Ces trois dessins de costumes, d'Augustin de Saint-Aubin, proviennent de la vente Hope.

(H., 0,25. — L., 0,18.)

SAINT-AUBIN

(AUGUSTIN DE)

300. — *Un commissionnaire.*

Il tient de ses deux mains son chapeau contre sa poitrine.

Mine de plomb.

Gravé par Augustin de Saint-Aubin sous le n° 4, dans la suite : « *Mes gens, ou les Commissionnaires ultramontains.* »

(H., 0,20. — L., 0,14.)

SAINT-AUBIN

(AUGUSTIN DE)

301. — *La Toupie.*

Trois petits garçons jouant à la toupie, devant la colonnade du Louvre.

Sanguine.

Gravé par Augustin de Saint-Aubin sous le titre : LA TOUPIE, dans la suite : « *C'est ici les différents jeux des petits polissons de Paris.* »

(H., 0,17. — L., 0,17.)

SAINT-AUBIN

(M^{lle} GERMAIN DE)

302. — *Portrait de Germain de Saint-Aubin.*

L'auteur des *Papillonneries humaines.*

Mine de plomb.

Au revers du dessin, on lit : *Charles Germain de Saint-Aubin, dessinateur du Roy, né le 17 janvier 1721, dessiné en 1761 par M^{lle} de Saint-Aubin pour M. Sedaine, son amy.*

(H., 0,11. — L., 0,11 ; ovale.)

SAINT-QUENTIN

303. — *Le Lavoir.*

A l'ombre d'un saule, un lavoir, dans le fond, une charrette dételée et basculée où jouent de petits paysans ; au premier plan, à côté d'une cuve à lessive, un homme baignant des enfants.

Dessin lavé à l'aquarelle légèrement gouachée.

Signé : *Saint-Quentin inv. f. 1764.*
A figuré à l'exposition de l'École des beaux-arts, en 1879, sous le n° 562.

(H., 0,23. — L., 0,35.)

SOLDI

304. — *La Négligence aperçue.*

Dans un pauvre intérieur aux paniers pleins de linge,

près d'une table à repasser, où est appuyé un petit garçon ; une jeune fille, accotée à un cuveau, est grondée par une vieille femme qui lui met sous le nez un linge dans lequel elle lui montre un trou.

<div style="text-align: center;">Dessin à la sanguine, lavé d'encre de Chine, rehaussé de blanc et repris de plume.</div>

Gravé par Henriquez, avec un changement dans le petit garçon, sous le titre : la *Négligence aperçue*.

SWEBACH-DESFONTAINES
(JACQUES)

305. — *Vue d'un camp.*

Des fantassins et des hussards à cheval boivent, groupés autour d'une vivandière, à la porte d'une baraque transformée en cabaret.

<div style="text-align: center;">Lavis à l'encre de Chine sur papier verdâtre, rehaussé de blanc de gouache.

(H., 0,24. — L., 0,34.)</div>

SWEBACH-DESFONTAINES
(JACQUES)

306. — *Deux croquis.*

Foule groupée devant les tréteaux du théâtre des Associés.
Foule sortant de dessous l'auvent du théâtre d'Audinot.

<div style="text-align: center;">Croquis lavés de bistre sur gribouillage de plume.</div>

On lit, de la main de Swebach, sur le premier : *Assossiés;* et sur le second : *Sortie de chés Odinot.*

<div style="text-align: center;">(H., 0,11. — L., 0,17.)</div>

SWEBACH-DESFONTAINES

(JACQUES)

307. — *Entrée d'un café.*

La devanture est soutenue par des piliers de bois garnis de jalousies, et sur la porte on lit : *Café Godet*. Des hommes et des femmes, dans des costumes du Directoire, se pressent vers les tables en plein air. Devant le café, un vielleur, une marchande d'oublies, de petits Savoyards.

Aquarelle.

Au dos du dessin se lisait : Swebach, 1798.

(H., 0,14. — L., 0,28.)

SAUGRAIN

(ÉLISE)

308. — *Paysage.*

Un bouquet de saules au bord d'une rivière, dont les détours et les sinuosités baignent de petites langues de terre et de petits îlots verts.

Aquarelle légèrement gouachée.

Signé : *Saugrain*, 1767.

(H., 0,21. — L., 0,39.)

SCHENAU

309. — *La Maîtresse d'école.*

Une vieille paysanne, entourée de petites filles et de petits garçons, fait lire, dans un livre, un marmot juché sur une table, qu'elle tient entre ses bras contre sa poitrine.

Dessin à l'encre de Chine, lavé d'aquarelle.

(H., 0,39. — L., 0,27.)

TARAVAL
(HUGUES)

310. — *Académie.*

De femme agenouillée, les mains jointes sous son menton.

Dessin estompé aux trois crayons.
Portant la marque F. R.

(H., 0,29. — L., 0,20.)

TAUNAY
(NICOLAS-ANTOINE)

311. — *Ouverture d'un chemin dans la campagne.*

Homme brouettant de la terre, charretier chargeant un tombereau de déblais, femme accroupie renversant une hotte, travailleurs défonçant la terre à coups de pic; dans un

coin, un individu déculotté, faisant ses besoins dans un cours d'eau.

<small>Gouache sur papier vélin.</small>

<small>Signé : *N. Taunay, 1784.*</small>

Répétition du tableau que le « Salon de la correspondance », de la Blancherie, annonce exposé comme faisant partie du cabinet du comte de Cossé, sous le titre : *Des travailleurs qui ouvrent un chemin dans une montagne.*

<small>(H., 0,32. — L., 0,25.)</small>

TAUNAY

(NICOLAS-ANTOINE)

312. — *Deux scènes des « Plaideurs ».*

Juge reconduit chez lui aux flambeaux.

Juge assis dans un fauteuil auquel on présente de petits chiens.

<small>Dessins au bistre gouachés de blanc ; l'un a été mis au carreau.</small>

Deux scènes de l'illustration des *Plaideurs*, de Racine, pour une édition de Didot.

<small>(H., 0,11. — L., 0,08.)</small>

TOUZÉ

313. — *Le Charlatan.*

Sur le quai de l'École, dans la foule des badauds, un sauvage arrachant avec un sabre, du haut de sa voiture, une dent à un patient monté sur un escabeau.

<small>Dessin sur papier jaunâtre, au crayon noir, rehaussé de blanc.</small>

Gravé par Miger, sous le titre : *le Charlatan.*

<small>(H., 0,21. — L., 0,26.)</small>

TOUZÉ

314. — *Le Conducteur d'ours.*

Escorté de musiciens en carrosse, un homme marchant dans la foule de la rue, et tenant en laisse un ours sur lequel sont deux singes.

<div style="text-align:center">Dessin à la pierre d'Italie, rehaussé de blanc, sur papier jaunâtre.</div>

<div style="text-align:center">Gravé par Miger, sous le titre : *le Conducteur d'ours.*</div>

<div style="text-align:right">(H., 0,21. — L., 0,26.)</div>

TOUZÉ

315. — *Scène théâtrale.*

Dans un palais de théâtre au fond duquel un transparent laisse voir un sultan au milieu de son harem ; à droite, un acteur à l'apparence d'un homme-bête ; à gauche, une actrice chantant.

<div style="text-align:center">Dessin sur papier jaunâtre, à la pierre d'Italie, rehaussé de blanc.</div>

Gravé par Voyez le Jeune, sous le titre du : *Tableau magique de Zémire et Azor.*

A figuré à l'exposition de l'École des beaux-arts, en 1879, sous le n° 637.

<div style="text-align:right">(H., 0,38. — L., 0,32.)</div>

TOUZÉ

316. — *La Marchande d'œufs.*

Contre un pilier des Halles, un petit bout d'homme

ridicule, voulant embrasser de force une marchande, pendant qu'un enfant lui verse, par derrière, une bouteille dans sa poche.

<div style="margin-left: 2em;">Dessin sur papier jaunâtre, à la pierre d'Italie, légèrement lavé de bistre et rehaussé de blanc.</div>

Gravé en réduction par Hémery, sous le titre : *la Marchande d'œufs*.

<div style="text-align: right;">(H., 0,45. — L., 0,36.)</div>

TRÉMOLLIÈRES

(PIERRE-CHARLES)

317. — *Groupe de trois Amours.*

<div style="margin-left: 2em;">L'un entoure de ses bras un coq qui chante.</div>

<div style="margin-left: 2em;">Croquis au crayon noir, lavé de bistre et rehaussé de blanc, sur papier bleu.</div>

Dessin ovale d'un panneau de lambris.

<div style="text-align: right;">(H., 0,26. — L., 0,20.)</div>

TRÉMOLLIÈRES

(PIERRE-CHARLES)

318. — *Enfant endormi.*

Fillette regardant un petit garçon qui dort, le ventre à l'air, sur le départ d'une rampe de parc.

<div style="margin-left: 2em;">Croquis au crayon noir, lavé de bistre et rehaussé de blanc, sur papier bleu.</div>

Dessin pour un panneau de lambris.

A figuré à l'exposition de l'École des beaux-arts, en 1879, sous le n° 513.

<div style="text-align: right;">(H., 0,27. — L., 0,22.)</div>

TRINQUESSE

(LOUIS)

319. — *Étude de femme en pied.*

Un chapeau à plumes sur la tête, assise dans une bergère près d'une servante où est posé un pot à l'eau.

Sanguine.

Signé à la plume : *Trinquesse f.*

(H., 0,39. — L., 0,24.)

TRINQUESSE

(LOUIS)

320. — *Femme en robe habillée.*

Elle est couchée tout de son long sur une chaise longue. Sa tête est appuyée sur une main, l'autre tient un bouquet dans le creux de sa jupe.

Sanguine.

Signé à la plume : *Trinquesse f.*

(H., 0,25. — L., 0,37.)

TRINQUESSE

(LOUIS)

321. — *Femme assise de côté, dans un fauteuil.*

Elle a les pieds étendus sur un tabouret.

Sanguine.

(H., 0,34. — L., 0,27.)

TRINQUESSE
(LOUIS)

322. — *Femme assise sur une chaise.*

Tenant une plume d'une main, elle est appuyée sur une table à côté d'elle.

Sanguine.

(H., 0,32. — L , 0,22.)

TRINQUESSE
(LOUIS)

323. — *Femme assise.*

Elle est de côté, sur une table, une jambe pendante, un pied posé à terre.

Sanguine.

(H., 0,34. — L., 0,27.)

TROY
(JEAN-FRANÇOIS DE)

324. — *La Femme adultère.*

Au milieu des pharisiens, la femme adultère en larmes, auprès de laquelle Jésus-Christ, penché à terre, écrit de son doigt sur le sol : « Que celui qui n'a jamais péché lui jette la première pierre. »

Dessin à la pierre noire.

Portant la marque G. P. entre-croisés.

(H., 0,38. — L., 0,28.)

VANLOO

(CARLE)

325. — *Une femme assise.*

En déshabillé Pompadour, un bonnet papillon sur une coiffure basse, une cravate en chenille au cou, une échelle de rubans au corsage, des engageantes à la saignée, tenant de sa main droite, posée sur ses genoux, un mouchoir, pendant que son bras gauche repose sur un coussin placé sur une table. Quelques personnes croient retrouver dans cette étude le portrait de Mme Vanloo, qui existe dans le grand tableau de la famille des Vanloo.

<div style="text-align:center">Dessin à la pierre d'Italie sur papier bleu, rehaussé de blanc, avec un léger frottis de sanguine sur le visage et les mains.</div>

Signé : *Carle Vanloo, 1743.*
Porte la marque du chevalier Damery, et provient de la vente de M. Jules Boilly.
A figuré à l'exposition de l'École des beaux-arts, en 1879, sous le n° 532.

<div style="text-align:center">(H., 0,44. — L., 0,32.)</div>

VANLOO

(CARLE)

326. — *Un homme assis.*

Il est de face sur un fauteuil au dos canné. Il a l'épée au côté et le chapeau sous le bras. Le fond de l'appartement est garni de tableaux.

<div style="text-align:center">Dessin sur papier jaunâtre, à la pierre d'Italie, rehaussé de blanc.</div>

Signé : Carle Vanloo f., 1743.
Vente Lajarriette.

<div style="text-align:center">(H., 0,44. — L., 0,32.)</div>

VANLOO

(CARLE)

327. — *Un homme assis.*

Auprès d'un petit bureau, un homme assis de face, tenant de la main gauche sa tabatière, où il vient de prendre une prise. Quelques tableaux accrochés au mur du fond.

Dessin sur papier jaunâtre à la pierre d'Italie, rehaussé de blanc.

(H., 0,39. — L., 0,31.)

VANLOO

(CARLE)

328. — *Une vieille femme, tricotant au coin d'une cheminée.*

A sa gauche, une petite table sur laquelle il y a une corbeille à tapisserie, des ciseaux, une pelote. Derrière elle l'angle d'un grand tableau.

Dessin sur papier bleuâtre à la pierre d'Italie, rehaussé de blanc.

Signé à l'encre : *Carle Vanloo, 1743.*

(H., 0,47. — L., 0,33.)

VANLOO

(Attribué à CARLE)

329. — *Tête de jeune femme.*

Vue de trois quarts, aux cheveux relevés et noués avec un ruban au sommet de la tête.

Dessin à la sanguine brunâtre, travaillé dans la manière et avec les entre-croisements de hachures des têtes d'études de Greuze.

Provenant de la vente de Norblin père, dans laquelle il était catalogué sous le nom de M^{lle} de Nesle.
Ce dessin nous paraît être de Wille le fils.

(H., 0,43. — L , 0,31.)

VANLOO

(CARLE)

330. — *Tête de petite fille.*

De profil, tournée à droite, une collerette au cou, un fil de perle et un ruban bleu s'enroulent dans ses noirs cheveux relevés.

Dessin au crayon noir légèrement pastellé.

Étude pour le tableau gravé par Fessard, sous le titre: *la Musique,* décorant le salon de compagnie de M^{me} de Pompadour, au château de Bellevue.
A figuré à l'exposition de l'École des beaux-arts, en 1879, sous le n° 533.

(H., 0,25. — L., 0,20.)

VANLOO

(CARLE)

331. — *Tête de petite fille.*

De profil, tournée à gauche, un ruban rose courant dans ses cheveux blonds, roulés sur sa tête. Elle a un collier de perles au cou.

<small>Dessin au crayon noir légèrement pastellé.</small>

Étude pour le tableau gravé par Fessard, sous le titre : *la Peinture*, décorant le salon de compagnie de M^{me} de Pompadour, au château de Bellevue.

A figuré à l'exposition de l'École des beaux-arts, en 1879, sous le n° 534.

<div align="right">(H., 0,25. — L., 0,20.)</div>

VANLOO

(CARLE)

332. — *La Conversation.*

Personnages groupés dans un salon autour d'une femme assise dans un fauteuil.

<small>Dessin à la plume, lavé de bistre.</small>

Première idée du tableau gravé par Beauvarlet, sous le titre : *la Conversation espagnole.*

Provient des ventes Norblin fils et Arozanera.

A figuré à l'exposition de l'École des beaux-arts, en 1879, sous le n° 535.

<div align="right">(H., 0,26. — L., 0,23.)</div>

VERNET
(JOSEPH)

333. — *Vue de la Seine, en face le Palais-Bourbon.*

Le cours de l'eau est animé par des bateaux, des trains de bois, des batelets remplis de gentilshommes et de dames ; au milieu du fleuve est amarrée une frégate.

Dessin à la pierre noire.

Portant une marque inconnue.
A figuré à l'exposition de l'École des beaux-arts, en 1879, sous le n° 669.

« Le dessin de la *Vue de la Seine* donne bien la vraie qualité de Vernet, traducteur très juste du soleil des pays qu'il représente ; et c'est bien là le soleil un peu pâle de notre Paris. »

(*Étude sur les dessins de maîtres anciens exposés à l'École des beaux-arts en 1879*, par le marquis de Chennevières.)

(H., 0,22. — L., 0,37.)

VERNET
(JOSEPH)

334. — *Le Tailleur de pierre.*

Un maçon en train de tailler une pierre près d'un toiseur regardant dans un cahier, sa toise sous le bras.

Dessin à la mine de plomb et à la sanguine.

Étude faite pour *les Ports de mer*, avec des numéros sur les diverses parties du costume du maçon, qui indiquent, en marge, les couleurs pour la peinture à l'huile.

(H., 0,20. — L., 0,15.)

VERNET

(CARLE)

335. — *Chacun son tour.*

Derrière une porte entre-bâillée, un homme accroupi sur une lunette, pendant qu'attend dehors un autre homme très pressé, qui se tortille.

Sépia.

Signé : Carle Vernet.
Gravé par Debucourt, sous le titre : *Chacun son tour.*

(H., 0,33. — L., 0,21.)

VERNET

(CARLE)

336. — *Les Merveilleuses.*

Un incroyable donnant le bras à une femme et faisant la rencontre d'une merveilleuse, au chapeau impossible.

Aquarelle sur trait de plume.

Gravé par Darcis, sous le titre : *les Merveilleuses.*

(H , 0,28. — L., 0,33.)

VINCENT

(FRANÇOIS-ANDRÉ)

337. — *Caricature.*

Caricature ou plutôt, comme l'on disait alors, dans les

ateliers, *Calotine* de Jombert. Il est représenté jouant du violon, en bonnet de coton, de grosses besicles sur le nez.

Sanguine.

On lit au dos du dessin : *Jombert* (Charles-Pierre), fils de Charles-Antoine Jombert, éditeur de beaucoup d'ouvrages sur les mathématiques et l'art militaire, est entré dans l'École de Durameau, sous les auspices de M. Cochin, et a gagné le grand prix de peinture avec éclat sur la Punition de Niobé, fille de Tantale et d'Amphion. (Collection de M. Gault de Saint-Germain, n° 200.)

(H., 0,24. — L., 0,17.)

VINCENT

(FRANÇOIS-ANDRÉ)

338. — *Une tête d'homme.*

Elle est surmontée d'un singe promenant une plume sur du papier.

Dessin à la pierre noire.

Signé : Vincent f. en pleine mer, octobre 1771.

(H., 0,26. — L., 0,17.)

WAILLY

(CHARLES)

339. — *Sacre de Catherine II dans la cathédrale de l'Assomption, à Moscou.*

Sous la voûte de la basilique, aux lustres gigantesques, entre les immenses piliers peints et historiés, Catherine II

est représentée debout, devant un prêtre casqué, tenant sur sa poitrine un livre ouvert; au bas de l'escalier, où se tient sur chaque marche un héraut, se déroule, dans les bas côtés, une foule énorme de vieux dignitaires du clergé russe, dans d'amples dalmatiques, et de jeunes prêtres coiffés à la catogan et habillés de pelisses aux manches fendues des dolmans.

Lavis à l'encre de Chine.

Signé : C. de Wailly, 1776.

(H., 0,48. — L., 0,72.)

WATTEAU

(ANTOINE)

« Le grand, l'original, l'inimitable dessinateur de l'École fran-
« çaise !... C'est de la sanguine qui contient de la pourpre, c'est du
« crayon noir qui a un velouté à nul autre pareil ; et cela mélangé
« de craie, avec la pratique savante et spirituelle de l'artiste,
« devient, sur du papier chamois, de la chair blonde et rose. »

(ED. DE GONCOURT.)

340. — *Figure du Printemps.*

Académie de femme, assise de profil, tournée à gauche, une jambe croisée sur l'autre, une main posée sur une corbeille.

Dessin aux trois crayons, sur papier chamois.

Étude de la figure principale pour la peinture de la salle à manger de Crozat, gravée par Desplaces, sous le titre : *le Printemps.*

Gravé par Jules de Goncourt.

A figuré à l'exposition de l'École des beaux-arts, en 1879, sous le n° 470.

(H., 0,32. — L., 0,27.)

WATTEAU

(ANTOINE)

341. — *Figure de l'Automne.*

Académie d'homme assis, une coupe à la main, vu de trois quarts et tourné à gauche.

<small>Dessin aux trois crayons, sur papier chamois.</small>

Etude de la figure principale pour la peinture de la salle à manger de Crozat, gravée par Fessard, sous le titre : *l'Automne,* et par Edmond de Goncourt.

A figuré à l'exposition de l'École des beaux-arts, en 1879, sous le n° 469.

(H., 0,28. — L., 0,19.)

WATTEAU

(ANTOINE)

342. — *Un mezzetin dansant.*

Il est répété quatre fois, de dos, de face, de trois quarts.

<small>Dessin aux trois crayons sur papier chamois.</small>

Les deux silhouettes de gauche ont été gravées dans les *Figures de différents caractères,* sous les numéros 18 et 102; les quatre figures sont des études pour *l'Indifférent,* de la galerie La Caze.

Très beau dessin provenant de la vente d'Huécourt.

A figuré à l'exposition de l'École des beaux-arts, en 1879, sous le n° 468.

(H., 0,25. — L., 0,37.)

WATTEAU
(ANTOINE)

343. — *Un mezzetin dansant, vu de dos.*

Les bras étendus, la jambe de derrière relevée.

Sanguine sur papier blanc.

Signé : *W*.

(H., 0,22. — L., 0,15.)

WATTEAU
(ANTOINE)

344. — *Feuille d'études.*

Tête de femme quatre fois répétée sous différents aspects ; au-dessous, une tête de paysanne, un masque, une tête d'homme.

Feuille d'études, aux trois crayons, sur papier chamois.

A figuré à l'exposition de l'École des beaux-arts, en 1879, sous le n° 472.

Voici ce que dit M. de Chennevières au sujet de ce dessin, dans son *Étude sur les dessins des maîtres anciens exposés à l'École des beaux-arts en 1879* : « Où trouverez-vous rien de plus féminin français que ce que vous offre cette feuille d'études de tête de femme, la même femme sous des faces diverses, l'un des plus Watteau de tous, par son éblouissante et séduisante couleur. »

(H., 0,22. — L., 0,28.)

WATTEAU

(Genre de ANTOINE)

345. — *Deux études d'hommes.*

L'une d'un pèlerin assis sur une rampe de pierre, une main entr'ouverte sur l'un de ses genoux; l'autre d'un personnage de théâtre, de profil, tourné à gauche et dans la pose de quelqu'un qui se penche pour ramasser quelque chose à terre.

Sanguine sur papier blanc.

Vente d'Aigremont.

(H., 0,18. — L., 0,20.)

WATTEAU

(ANTOINE)

346. — *Une femme, vue de profil.*

Tournée à droite, habillée du petit manteau volant affectionné par le Maître, elle est assise sur une chaise de bois, tenant à la main un éventail.

Sanguine.

(H., 0,16. — L., 0,16.)

WATTEAU

(ANTOINE)

347. — *Cinq études de mains de femmes.*

Une a l'air de serrer le bois d'un arc, l'autre s'appuie sur la pomme d'une canne.

Dessin à la sanguine et à la mine de plomb.

Provient des collections Saint et Desperret.

A figuré à l'exposition de l'École des beaux-arts, en 1879, sous le n° 471.

« De la même qualité du très grand maître sont les cinq études de mains de femmes dessinées et colorées dans la plus fine, souple et transparente manière de Rubens et de Van Dyck; et quelle forme distinguée et délicate à la française, et quel aspect dans les doigts déliés et menus! » — *(Étude sur les dessins de maîtres anciens exposés à l'École des beaux-arts en 1879, par le marquis de Chennevières.)*

(H., 0,21. — L., 0,15.)

WATTEAU

(D'après ANTOINE)

348. — *Paysage.*

Deux femmes sont assises au bord d'une rivière, et un homme pousse devant lui une brouette.

Dessin à la sanguine, rehaussé de blanc, sur papier chamois.

Composition gravée dans les *Figures de différents caractères*, par Boucher, sous le n° 146.

(H., 0,19. — L., 0,30.)

WATTEAU
(ANTOINE)

349. — *Le Berceau.*

Arabesque où se voit, à droite, une nymphe surprise par un satyre; à gauche, une nymphe couchée, entourée de faunins.

Sanguine.

Gravé par Huquier, sous le titre : *le Berceau.*

(H., 0,40. — L., 0,27.)

WATTEAU
(ANTOINE)

350. — *Le Temple de Diane.*

Arabesque où, sous un berceau de treillage, une statue de déesse reçoit l'adoration de gens agenouillés.

Sanguine.

Gravé par Huquier, sous le titre : *le Temple de Diane.*

(H., 0,37. — L., 0,27.)

WATTEAU
(ANTOINE)

351. — *Profil de jeune fille, tourné à droite.*

Elle a les cheveux relevés et torsadés au sommet de la

tête, d'où lui retombe sur la nuque une longue boucle frisée; sur ses épaules est jeté un manteau de lit.

Contre-épreuve d'un dessin aux trois crayons.

Gravé par Jules de Goncourt.

(H., 0,21. — L., 0,16.)

WATTEAU
(ANTOINE)

352. — *Un vieux remouleur.*

Il est penché sur sa meule, où égoutte l'eau d'un sabot percé.

Contre-épreuve d'un dessin aux trois crayons.

L'original est dans la réserve des dessins du Louvre.
Gravé dans les *Figures de différents Caractères,* par Caylus, sous le n° 107.
Vente Valferdin.

(H., 0,32. — L., 0,22.)

WATTEAU
(Attribué à ANTOINE)

353. — *Un montreur de la curiosité.*

Contre-épreuve d'un dessin au crayon noir et à la sanguine.

Un dessin analogue, et qui fait une sorte de frontispice dans les *Figures de différents Caractères,* a été gravé sous le n° 132. Le montreur de la curiosité, au lieu d'être debout, est agenouillé.

(H., 0,31. — L., 0,20.)

WATTEAU
(ANTOINE)

354. — *Deux études de femmes.*

Vues de dos : l'une debout, tenant, de l'extrémité des doigts de sa main droite, sa jupe relevée; l'autre, assise, un bras levé, une jambe allongée sur un tertre. Dans le fond, une reprise de la tête de cette dernière.

<small>Contre-épreuve d'un dessin aux trois crayons.</small>

Vente Peltier.

<div align="right">(H., 0,23. — L., 0,30.)</div>

WATTEAU, dit Watteau de Lille, le Père
(LOUIS)

355. — *Ribotte de grenadiers.*

Sous des arbres, un grenadier, une femme toute débraillée sur les genoux, trinquant avec un autre grenadier ayant, sur sa cuisse, la tête d'une femme ivre, couchée à terre.

<small>Dessin sur papier gris, à la pierre noire mélangée de sanguine brune, avec rehauts de craie.</small>

Au dos du dessin la signature qui était dans la marge : *Wattaux*.
Gravé par Beurlier, sous le titre : *Ribotte de grenadiers*.
Vente Tondu.
A figuré à l'exposition de l'École des beaux-arts, en 1879, sous le n° 484.

<div align="right">(H., 0,24. — L., 0,29.)</div>

WATTEAU LE FILS
(FRANÇOIS-LOUIS-JOSEPH)

356. — *Coquetterie*.

Une femme, à mi-corps, arrangeant les plumes d'un chapeau posé sur ses genoux, pendant qu'une fille de chambre lui attife les cheveux.

<div style="text-align:center">Dessin sur papier gris, à la pierre noire estompée, rehaussée de craie.</div>

<div style="text-align:right">(H., 0,29. — L., 0,25.)</div>

WEYLER
(JEAN-BAPTISTE)

357. — *Une tête de femme*.

Vue de trois quarts, tournée à droite avec le regard à gauche, elle a dans ses cheveux en désordre un ruban bleu.

<div style="text-align:center">Dessin légèrement pastellé.</div>

Signé : *Weyler, 1790*.

<div style="text-align:right">(H., 0,17. — L., 0,13.)</div>

WILLE
(JEAN-GEORGES)

358. — *Vue de Paris prise du bas du rempart de l'Arsenal*.

On voit l'île Louviers couverte de piles de bois, le chevet de Notre-Dame, le pont de la Tournelle, le fort de

la Tournelle et la porte Saint-Bernard. Au premier plan, un homme qui porte sur son épaule une épave de la Seine.

<small>Lavis à l'encre de Chine.</small>

<small>Signé sur un mur : *J.-G. Wille, 1762*.
C'est le dessin dont Wille parle dans ses Mémoires : « (May 1762.) Le 19, je me levai de grand matin et je courus dessiner un paysage, tout seul, derrière l'Arsenal. A onze heures, j'étais de retour. »</small>

<small>(H., 0,23. — L., 0,34.)</small>

WILLE F<small>ILS</small>

(ALEXANDRE)

359. — *Une page de griffonnis.*

Au milieu se voient cinq têtes de femmes; au-dessous, une étude d'Amour couché, une tête de chien, etc.

<small>Plume relevée d'aquarelle dans les figures de femmes.</small>

<small>Signé : *P. A. Wille filius inv. et del., 1768*.
Vente Chanlaire.</small>

<small>(H., 0,24. — L., 0,22.)</small>

WILLE F<small>ILS</small>

(ALEXANDRE)

360. — *La Mystérieuse.*

Femme en caraco à capuchon, en jupe verte avec une garniture à dessous rose; elle tient dans la main une lettre à l'adresse du peintre.

<small>Encre de Chine, lavée d'aquarelle.</small>

<small>Dessin gravé par Louise Gaillard, dans une série de costumes de femmes, sous le titre : *la Mystérieuse*.</small>

<small>(H., 0,24. — L., 0,16.)</small>

WILLE Fils
(ALEXANDRE)

361. — *La Querelle.*

Une femme du peuple prenant aux cheveux un homme qui frappe, à coups de bâton, un homme terrassé.

<small>Aquarelle sur trait de plume.</small>

Signé : *P. A. Wille filius del., 1773.*

<div style="text-align:right">(H., 0,22. — L., 0,18.)</div>

WILLE Fils
(ALEXANDRE)

362. — *Une jeune fille de la campagne.*

Assise, et tenant une plume dans sa main, tombée le long de son corps.

<small>Dessin à la pierre noire.</small>

Signé : *P. A. Wille filius, 1773.*
Gravé en fac-similé dans l'œuvre de Demarteau.

<div style="text-align:right">(H., 0,30. — L., 0,21.)</div>

WILLE Fils
(ALEXANDRE)

363. — *Les Espérances.*

Dans une chambre, assise près d'une toilette, derrière

laquelle est debout son mari, une femme examine un bonnet de nouveau-né que lui présente une lingère.

Sanguine.

Signé : *P. A. Wille filius inv. del., 1767.*
Ce grand dessin, d'un travail très fini, a été gravé.

(H., 0,31. — L., 0,26.)

WINKELES

364. — *Vue de l'entrée des Tuileries au Pont-Tournant et de la loge-restaurant du Suisse du jardin.*

Nombreuses figures de promeneurs, de gentilshommes, de dames, d'abbés. A droite, un gardien en livrée dormant assis sur une chaise.

Lavis à l'encre de Chine.

(H., 0,17. — L., 0,23.)

WINKELES

365. — *Vue du château de Madrid, au bois de Boulogne.*

Le château est tel qu'il existait encore en 1802. Devant passe un wiski, attelé en arbalète de deux chevaux, et, au premier plan, un homme traîne un tonneau d'eau.

Aquarelle.

Au revers du dessin est écrit, de la main du dessinateur : *Le Château de Madrid au bois de Boulogne. Winkeles fils del., 1802.*

(H., 0,16. — L., 0,23.)

ANONYME

366. — *Encadrement de page.*

Sur un fond d'architecture, entre deux colonnes torses entourées de guirlandes de fleurs, un voile tendu par deux Amours ; en haut, au milieu, un petit cartouche représentant Jésus amené devant Caïphe ; en bas, le lavement des pieds des Apôtres, prenant tout le bas de la feuille de papier.

Dessin à la sanguine et à la pierre d'Italie.

Encadrement de page d'un livre religieux, dont le texte devait être imprimé sur le blanc et le vide du voile.
Manière de Hallé.

(H., 0.34. — L., 0,22.)

ANONYME

367. — *Encadrement de page.*

Même entourage ; en haut, cartouche représentant l'Annonciation ; en bas, le prophète Élie avec un aigle à ses pieds.

Dessin à la sanguine et à la pierre d'Italie

Même destination que le précédent.
Manière de Hallé.

(H., 0,31. — L., 0,22.)

ANONYME

368. — *Sommeil de Diane.*

Sous de grands arbres, au bord d'une rivière, une Diane dormant nue au milieu de ses nymphes.

Bistre sur crayonnage.

Manière de Callet.

(H., 0,23. — L., 0,26.)

ANONYME

369. — *Les Cerises.*

Une femme, un pied sur un banc, et qu'un jeune homme soulève, l'aidant à atteindre un bouquet de cerises; un homme couché à terre et regardant sous les jupes de la femme.

Lavis à l'encre de Chine, sur trait de plume.

Manière de Queverdo.

(H., 0,21. — L., 0,17.)

ANONYME

370. — *Un sultan.*

Il est assis, les jambes croisées sur un divan, une aigrette de rubis à son turban; derrière lui trois Turcs, dont l'un fume.

Aquarelle sur trait de plume.

Manière mélangée de Liotard et d'Hilaire.

(H., 0,25. — L., 0,31.)

ANONYME

371. — *Sujets mythologiques.*

Zéphire caressant Flore couchée à terre. — Faune surprenant une nymphe endormie sur son urne.

<small>Dessins sur papier jaune, à la pierre noire estompée, rehaussée de craie.</small>

D'après MM. de Goncourt, ces deux dessins sont faits dans la première manière de Vien ; ils nous semblent être de Callet.

<small>(H., 0,09. — L., 0,25.)</small>

ANONYME

372. — *Une vue des nouveaux boulevards.*

Vue pleine de monde qui regarde un Arlequin, au son d'un violon, balancer un coq sur une corde.

<small>Encre de Chine très légèrement lavée d'aquarelle.</small>

École de Huet.

<small>(H., 0,27. — L., 0,34.)</small>

SUPPLÉMENT

BELLISARD

373. — *Recueil des plans de la maison de M. de Cassini.*

Exécutés en 1768.

Album de dessins à la mine de plomb.

LA RUE

374. — *Anges voltigeant dans un ciel.*

Aquarelle.

(H., 0,30. — L., 0,29.)

SUBLEYRAS

(Attribué à)

375. — *Le Faucon.* (Conte de La Fontaine.)

Deux jeunes gens réunis auprès d'une table, terminent leur repas. Le jeune homme baise la main que la jeune femme lui tend.

Sanguine.

Première pensée du tableau qui est au musée du Louvre.

(H., 0,26. — L., 0,20.)

ÉCOLE FRANÇAISE

(Deux pendants.)

376. — *Enfants debout.*

Vêtus d'une chemise et mangeant des fruits.

Dessins au crayon noir, rehaussés de pastel.

(H., 0,21. — L., 0,13.)

ÉCOLE FRANÇAISE

377. — *Études.*

Tête de jeune homme de profil, à droite. Études de pieds et de mules, chaussures de femmes.

Deux dessins au crayon noir et pastel.

P. 87 n° 181 — 900 "
　　　421 n° 253 — 200 "
Eventail Salle 6 130 f "

www.ingramcontent.com/pod-product-compliance
Lightning Source LLC
Chambersburg PA
CBHW071533220526
45469CB00003B/758